杜诗画意

杜甫 著

陆俨少 绘

仇兆鳌 注

浙江人民美术出版社

杜 甫

闻一多

引 言

明吕坤曰："史在天地，如形之景。人皆思其高曾也，皆愿睹其景。至于文儒之士，其思书契以降之古人，尽若是已矣。"数千年来的祖宗，我们听见过他们的名字，他们生平的梗概，我们仿佛也知道一点，但是他们的容貌、声音，他们的性情、思想，他们心灵中的种种隐秘——欢乐和悲哀，神圣的企望，庄严的愤慨，以及可笑亦复可爱的弱点或怪癖……我们全是茫然。我们要追念，追念的对象在哪里？要仰慕，仰慕的目标是什么？要崇拜，向谁施礼？假如我们是肖子肖孙，我们该怎样的悲恸，怎样的心焦！

看不见祖宗的肖像，便将梦魂中迷离恍惚的，捕风捉影，摹拟出来，聊当瞻拜的对象——那也是没有办法的慰情的办法。我给诗人杜甫绘这幅小照，是不自量，是渎亵神圣，我都承认。因此工作开始了，马上又搁下了。一搁搁了三年，依然死不下心去，还要赓续，不为别的，只还是不奈何那一点"思其高曾，愿睹其景"的苦衷罢了。

像我这回捐起的工作，本来应该包括两层步骤，第一是分析，第二是综合。近来某某考证，某某研究，分析的工作作的不少了；关于杜甫，这类的工作，据我知道的却没有十分特出的成绩。我自己在这里偶尔虽有些零星的补充，但是，我承认，也不是什么大发现。我这次简直是跳过了第一步，来径直做第二步；这样作法，是不会有好结果的，自己也明白。好在这只是初稿，只要那"思其高

曾，愿睹其景"的心情不变，永远那样的策励我，横竖以后还
可以随时搜罗，随时拼补。目下我决不敢说，这是真正的杜甫，
我只说是我个人想象中的"诗圣"。

我们的生活如今真是太放纵了，太夸妄了，太杳小了，太
龌龊了。因此我不能忘记杜甫；有个时期，华茨华斯也不能忘
记弥尔敦，他喊——

Milton！ thou shouldest be living at this hour:
England hath need of thee: she is a fen
Of stagnant waters: alter, sword, and pen,
Fireside, the heroic wealth of hall and bower,
Have forfeited their ancient English dower
Of inward happiness, We are selfish men:
O raise us up, return to us again;
And give us manners, virtue, freedom power.

一

当中一个雄壮的女子跳舞。四面围满了人山人海的看客。
内中有一个四龄童子，许是骑在爸爸肩上，歪着小脖子，看那
舞女的手脚和丈长的彩帛渐渐摇起花来了，看着，看着，他也
不觉眉飞目舞，仿佛很能领略其间的妙绪。他是从巩县特地赶
到郾城来看跳舞的。这一回经验定给了他很深的印象。下面一
段是他几十年后的回忆：

　　燿如羿射九日落，矫如群帝骖龙翔。来如雷霆收震怒，罢如江海凝清光。

　　舞女是当代名满天下的公孙大娘。四岁的看客后来便成为中国有史以来第一个大诗人，四千年文化中最庄严、最瑰丽、最永久的一道光彩。四岁时看的东西，过了五十多年，还能留下那样活跃的印象，公孙大娘的艺术之神妙，可以想见，然而小看客的感受力，也就非凡了。

　　杜甫，字子美；生于唐睿宗先天元年（七一二）；原籍襄阳，曾祖依艺作河南巩县县令，便在巩县住家了。子美幼时的事迹，我们不大知道。我们知道的，是他母亲死得早，他小时是寄养在姑母家里。他自小就多病。有一天可叫姑母为难了。儿子和侄儿都病着，据女巫说，要病好，病人非睡在东南角的床上不可；但是东南角的床铺只有一张，病人却有两个。老太太居然下了决心，把侄儿安顿在吉利的地方，叫自家的儿子填了侄儿的空子。想不到决心下了，结果就来了。子美长大了，听见老家人讲姑母如何让表兄给他替了死，他一辈子觉得对不起姑母。

　　早慧不算希奇；早慧的诗人尤其多着。只怕很少的诗人开笔开得像我们诗人那样有重大的意义。子美第一次破口歌颂的，不是什么凡物。这"七龄思即壮，开口咏凤凰"的小诗人，可以说，咏的便是他自己。禽族里再没有比凤凰善鸣的，诗国里也没有比杜甫更会唱的。凤凰是禽中之王，杜甫是诗中之圣，咏凤凰简直是诗人自占的预言。从此以后，他便常常以凤凰自比（《凤凰台》《赤凤行》

便是最明白的表示）；这种比拟，从现今这开明的时代看去，倒有一种特别恰当的地方。因为谈论到这伟大的人格，伟大的天才，谁不感觉寻常文字的无效？不，无效的还不只文字，你只顾呕尽心血来悬拟、揣测，总归是隔膜，那超人的灵府中的秘密，他的心情，他的思路，像宇宙的谜语一样，决不是寻常的脑筋所能猜透的。你只懂得你能懂的东西；因此，谈到杜甫，只好拿不可思议的比不可思议的。凤凰你知道是神话，是子虚，是不可能。可是杜甫那伟大的人格，伟大的天才，你定神一想，可不是太伟大了，伟大得可疑吗？上下数千年没有第二个杜甫（李白有他的天才，没有他的人格），你敢信杜甫的存在绝对可靠吗？一切的神灵和类似神灵的人物都有人疑过，荷马有人疑过，莎士比亚有人疑过，杜甫失了被疑的资格，只因文献、史迹，种种不容抵赖的铁证，一五一十，都在我们手里。

子美自弱冠以后，直到老死，在四方奔波的时候多，安心求学的机会很少。若不是从小用过一番苦功，这诗人的学力哪得如此的雄厚？生在书香门第，家境即使贫寒，祖藏的书籍总还够他餍饫的。从七八岁到弱冠的期间中，我们想像子美的生活，最主要的，不外作诗，作赋，读书，写擘窠大字……无论如何，闲游的日子总占少数。（从七岁以后，据他自称，四十年中做了一千多首诗文；一千多首作品是要时候作的。）并且多病的身体当不起剧烈的户外生活，读书学文便自然成了唯一的消遣。他的思想成熟得特别早，一半固由于天赋，一半大概也是孤僻的书斋生活酿成的。在书斋里，他自有他的世界。他的世界是时间构成的；沿着时间的航线，上下三四千年，来往的飞翔，

他沿路看见的都是圣贤、豪杰、忠臣、孝子、骚人、逸士——都是魁梧奇伟、温馨凄艳的灵魂。久而久之，他定觉得那些庄严灿烂的姓名，和生人一般的实在，而且渐渐活现起来了，于是他看得见古人行动的姿态，听得到古人歌哭的声音。甚至他们还和他揖让周旋，上下议论；他成了他们其间的一员。于是他只觉得自己和寻常的少年不同，他几乎是历史中的人物，他和古人的关系比和今人的关系密切多了。他是在时间里，不是在空间里活着。他为什么不那样想呢？这些古人不是在他心灵里活动，血脉里运行吗？他的身体不是从这些古人的身体分泌出来的吗？是的，那政事、武功、学术震耀一时的儒将杜预便是他的十三世祖；那宣言"吾文章当得屈宋作衙官，吾笔当得王羲之北面"的著名诗人杜审言，便是他的祖父；他的叔父杜升是个为报父仇而杀身的十三岁的孝子；他的外祖母便是张说所称的那为监牢中的父亲"菲屦布衣，往来供馈，徒行悴色，伤动人伦"的孝女；他外祖母的兄弟崔行芳，曾经要求给二哥代死，没有诏准，就同哥哥一起就刑了，当时称为"死悌"。你看他自己家里，同外家里，事业、文章、孝行、友爱，——立德、立功、立言的人物这样多；他翻开近代的史乘，等于翻开自己的家谱。这样读书，对于一个青年的身心，潜移默化的影响，定是不可限量的。难怪一般的少年，他瞧不上眼。他是一个贵族，不但在族望上，便论德行和智慧，他知道，也应该高人一等。所以他的朋友，除了书本里的古人，就是几个有文名的老前辈。要他同一般行辈相等的庸夫俗子混在一起，是办不到的。看看这一段文字，便可想见当时那不可一世的气概：

　　性豪业嗜酒，嫉恶怀刚肠。脱略小时辈，结交皆老苍。饮酣视八极，俗物皆茫茫。

　　子美所以有这种抱负，不但因为他的血缘足以使他自豪，也不仅仅是他不甘自暴自弃；这些都是片面的、次要的理由。最要紧的，是他对于自己的成功，如今确有把握了。崔尚、魏启心一般的老前辈都比他作班固、扬雄；他自己仿佛也觉得受之无愧。十四五岁的杜二，在翰墨场中，已经是一个角色了。

　　这时还有一件事也可以增长一个人的兴致。从小摆不脱病魔的纠缠，如今摆脱了。这件事竟许是最足令人开心的。因为毕竟从前那种幽闭的书斋生活不大自然；只因一个人缺欠了健康，身体失了自由，什么都没有办法。如今健康恢复了，有了办法，便尽量的追回以前的积欠，当然是不妨的，简直是应该的。譬如院子里那几棵枣树，长得比什么树都古怪，都有精神，枝子都那样剑拔弩张的挺着，仿佛全身都是劲。一个人如今身体强了，早起在院子里走走，往往也觉得浑身是劲，忽然看见它们那挑衅的样子，恨不得拣一棵抱上去，和它摔一跤，决个雌雄。但是想想那举动又未免太可笑了。最好是等八月来，枣子熟了，弟妹们只顾要枣子吃；枣子诚然好吃，但是当哥哥的，尤其筋强力壮的哥哥，最得意的，不是吃枣子，是在那给弟妹们不断的供应枣子的任务。用竹篙子打枣子还不算本领。哥哥有本领上树，不信他可以试给他们看看。上树要上到最高的枝子，又得不让枣刺扎伤了手，脚得站稳了，还不许踩断了树枝；然后躲在绿叶里，一把把的洒下来；金黄色的，朱砂色的，红

黄参半的枣子，花花刺刺的洒将下来，得让孩子们抢都抢不赢。上树的技术练高了，一天可以上十来次，棵棵树都要上到。最有趣的，是在树顶上站直了，往下一望，离天近，离地远，一切都在脚下，呼吸也轻快了，他忍不住大笑一声；那笑里有妙不可言的胜利的庄严和愉快。便是游戏，一个人的地位也要站得超越一点，才不愧是杜甫。

健康既经恢复了，年龄也渐渐大了，一个人不能老在家乡守着。他得看看世界。并且单为自己创作的前途打算，多少通都广邑、名山大川，也不得不瞻仰瞻仰。

二

大约在二十岁左右，诗人便开始了他的飘流的生活。三十五以前，是快意的游览，（仍旧用他自己的比喻）便像羽翮初满的雏凤，乘着灵风，踏着彩云，往濛濛的长空飞去。他胁下只觉得一股轻松，到处有竹实，有醴泉，他的世界是清鲜，是自由，是无垠的希望，和薛雷的云雀一般，他是

An unbodied joy whose race is just begun.

三十五以后，风渐渐尖峭了，云渐渐恶毒了，铅铁的穹窿在他背上逼压着，太阳也不见了，他在风雨雷电中挣扎，血污的翎羽在空中缤纷的旋舞，他长号，他哀呼，唱得越急切，节奏越神奇，最后声嘶力竭，他卸下了生命，他的挫败是胜利的挫败，神圣的挫败。

他死了，他在人类的记忆里永远留下了一道不可逼视的白光；他的音乐，或沉雄，或悲壮，或凄凉，或激越，永远、永远是在时间里颤动着。

子美第一次出游是到晋地的郇瑕（今山西猗氏县），在那边结交的人物，我们知道的，有韦之晋。此后，在三十五岁以前，曾有过两次大举的游历：第一次到吴越，第二次到齐赵。两度的游历，是诗人创作生活上最需要的两种精粹而丰富的滋养。在家乡，一切都是单调、平凡，青的天笼盖着黄的地，每隔几里路，绿杨藏着人家，白杨翳着坟地，分布得驿站似的呆板。土人的生活也和他们的背景一样的单调。我们到过中州的人都知道那是个什么样的去处；大概从唐朝到现在是不会有多少进步的。从那样的环境，一旦踏进山明水秀的江南，风流儒雅的江南，你可以想像他是怎样的惊喜。我们还记得当时和六朝，好比今天和昨日；南朝的金粉，王谢的风流，在那里当然还留着够鲜明的痕迹。江南本是六朝文学总汇的中枢，他读过鲍、谢、江、沈、阴、何的诗，如今竟亲历他们歌哭的场所，他能不感动吗？何况重重叠叠的历史的舞台又在他眼前，剑池、虎丘、姑苏台、长洲苑、太伯的遗庙、阖闾的荒冢，以及钱塘、剡溪、鉴湖、天姥——处处都是陈迹、名胜，处处都足以促醒他的回忆，触发他的诗怀。我们虽没有他当时纪游的作品，但是诗人的得意是可以猜到的。美中不足的只是到了姑苏，船也办好了，却没有浮着海。仿佛命数注定了今番只许他看到自然的秀丽，清新的面相；长洲的荷香，镜湖的凉意，和明眸皓齿的耶溪女……都是他今回的眼福；但是那瑰奇雄健的自然，须得等四五年后

游齐赵时，才许他见面。

在叙述子美第二次出游以前，有一件事颇有可纪念的价值，虽则诗人自己并不介意。

唐代取士的方法分三种——生徒、贡举、制举。已经在京师各学馆，或州县各学校成业的诸生，送来尚书省受试的，名曰生徒；不从学校出身，而先在州县受试，及第了，到尚书省应试的，名曰贡举。以上两种是选士的常法。此外，每多少年，天子诏行一次，以举非常之士，便是制举。开元二十三年（七三六）子美游吴、越回来，挟着那"气劘屈贾垒，目短曹刘墙"的气焰应贡举，县试成功了，在京兆尚书省一试，却失败了。结果没有别的，只是在够高的气焰上又加了一层气焰。功名的纸老虎如今被他戳穿了。果然，他想，真正的学问，真正的人才，是功名所不容的。也许这次下第，不但不能损毁，反足以抬高他的身价。可恨的许只是落第落在名职卑微的考功郎手里，未免叫人丧气。当时士林反对考功郎主试的风潮酝酿得一天比一天紧，在子美"忤下考功第"的明年，果然考功郎吃了举人的辱骂，朝廷从此便改用侍郎主试。

子美下第后八九年之间，是他平生最快意的一个时期，游历了许多名胜，接交了许多名流。可惜那期间是他命运中的朝曦，也是夕照，那几年的经历是射到他生命上的最始和最末的一道金辉；因为从那以后，世乱一天天的纷纭，诗人的生活一天天的潦倒，直到老死，永远闯不出悲哀、恐怖和绝望的环攻。但是末路的悲剧不忙提起，我们的笔墨不妨先在欢笑的时期多留连一会儿，虽则悲惨的下文早晚是要来的。

开元二十四五年之间，子美的父亲——闲——在兖州司马任上，

子美去省亲，乘便游历了兖州、齐州一带的名胜，诗人的眼界
于是更加开扩了。这地方和家乡平原既不同，和秀丽的吴越也
两样。根据书卷里的知识，他常常想见泰山的伟大和庄严，但
是真正的岱岳，那"造化钟神秀，阴阳割昏晓"的奇观，他没
有见过。这边的湍流、峻岭、丰草、长林都另有一种他最能了解，
却不曾认识过的气魄。在这里看到的，是自然的最庄严的色相。
唯有这边自然的气势和风度最合我们诗人的脾胃，因为所有磅
礴郁结在他胸中的，自然已经在这景物中说出了；这里一丘一
壑，一株树，一朵云，都能引起诗人的共鸣。他在这里勾留了
多年，直变成了一个燕赵的健儿；慷慨悲歌、沉郁顿挫的杜甫，
如今发现了他的自我。过路的人往往看见一行人马，带着弓箭
旗枪，驾着雕鹰，牵着猎狗，望郊野奔去。内中头戴一顶银盔，
脑后斗大一颗红缨，全身铠甲，跨在马上的，便是监门胄曹苏
预（后来避讳改名源明）。在他左首并辔而行的，装束略微平常，
双手横按着长槊，却也是英风爽爽的一个丈夫，便是诗人杜甫。
两个少年后来成了极要好的朋友。这回同着打猎的经验，子美
永远不能忘记，后来还供给了《壮游》诗一段有声有色的文字：

　　　春歌丛台上，冬猎青邱旁。呼鹰皂枥林，逐兽云雪岗。
射飞曾纵鞚，引臂落鹙鸧。苏侯据鞍喜，忽如携葛疆。

　　原来诗人也学得了一手好武艺！
　　这时的子美，是生命的焦点，正午的日耀，是力，是热，
是锋棱，是夺目的光芒。他这时所咏的《房兵曹胡马》和《画鹰》

恰好都是自身的写照。我们不能不腾出篇幅，把两首诗的全文录下。

胡马大宛名，锋棱瘦骨成。竹批双耳峻，风入四蹄轻；
所向无空阔，真堪托死生。骁腾有如此，万里可横行。

——《房兵曹胡马》

素练风霜起，苍鹰画作殊。㧐身思狡兔，侧目似愁胡。
绦镟光堪摘，轩楹势可呼。何当击凡鸟，毛血洒平芜！

——《画鹰》

这两首和稍早的一首《望岳》都是那时期里最重要的代表作品，
实在也奠定了诗人全部创作的基础。诗人作风的倾向，似乎是专等
这次游历来发现的；齐赵的山水，齐赵的生活，是几天的骄阳接二
连三的逼成了诗人天才的成熟。

灵机既经触发了，弦音也已校准了，从此轻拢慢撚，或重挑急
抹，信手弹去，都是绝调。艺术一天进步一天，名声也一天大一天。
从齐赵回来，在东都（今洛阳）住了两三年，城南首阳山下的一座
庄子，排场虽是简陋，门前却常留着达官贵人的车辙马迹。最有趣
的是，那一天门前一阵车马的喧声，顿时老苍头跑进来报道贵人来
了。子美倒屣出迎；一位道貌盎然的斑白老人向他深深一揖，自道
是北海太守李邕，久慕诗人的大名，特地来登门求见。北海太守登
门求见，与诗人相干吗？世俗的眼光看来，一个乡贡落第的穷书生
家里来了这样一位阔客人，确乎是荣誉，是发迹的吉兆。但是诗人
的眼光不同。他知道的李邕，是为追谥韦巨源事，两次驳议太常博

士李处，和声援宋璟、弹劾谋反的张昌宗弟兄的名御史李邕——是碑版文字，散满天下，并且为要压倒燕国公的"大手笔"，几乎牺牲了性命的李邕——是重义轻财，卑躬下士的李邕。这样一位客人来登门求见，当然是诗人的荣誉；所以"李邕求识面"可以说是他生平最得意的一句诗。结识李邕在诗人生活中确乎要算一件有关系的事。李邕的交游极广，声名又大，说不定子美后来的许多朋友，例如李白、高适诸人，许是由李邕介绍的。

三

写到这里，我们该当品三通画角，发三通擂鼓，然后提起笔来蘸饱了金墨，大书而特书。因为我们四千年的历史里，除了孔子见老子（假如他们是见过面的），没有比这两人的会面，更重大，更神圣，更可纪念的。我们再逼紧我们的想像，譬如说，青天里太阳和月亮走碰了头，那么，尘世上不知要焚起多少香案，不知有多少人要望天遥拜，说是皇天的祥瑞。如今李白和杜甫——诗中的两曜，劈面走来了，我们看去，不比那天空的异瑞一样的神奇，一样的有重大的意义吗？所以假如我们有法子追究，我们定要把两人行踪的线索，如何拐弯抹角时合时离，如何越走越近，终于两条路线会合交叉了——统统都记录下来。假如关于这件事，我们能发现到一些翔实的材料，那该是文学史里多么浪漫的一段掌故！可惜关于李杜初次的邂逅，我们知道的一成，不知道的九成。我们知道天宝三载三月，太白得罪了高力士，放出翰林院之后，到过洛阳一次，当时子美也在洛阳。

两位诗人初次见面，至迟是在这个当儿，至于见面时的情形，在什么时候，什么地方，也许是李邕的筵席上，也许是洛阳城内一家酒店里，也许……但这都是可能范围里的猜想，真确的情形，恐怕是永远的秘密。

有一件事我们却拿得稳是可靠的。子美初见太白所得的印象，和当时一般人得的，正相吻合。司马子微一见他，称他"有仙风道骨，可与神游八极之表"；贺知章一见，便呼他作"天上谪仙人"，子美集中第一首《赠李白》诗，满纸都是企羡登真度世的话，假定那是第一次的邂逅，第一次的赠诗，那么，当时子美眼中的李十二，不过一个神采趣味与常人不同，有"仙风道骨"的人，一个可与"相期拾瑶草"的侣伴，诗人的李白没有在他脑中镌上什么印象。到第二次赠诗，说"未就丹砂愧葛洪"，回头就带着讥讽的语气问："痛饮狂歌空度日，飞扬跋扈为谁雄？"

依然没有谈到文字。约莫一年以后，第三次赠诗，文字谈到了，也只轻轻的两句："李侯有佳句，往往似阴铿"，不是什么了不得的恭维，可是学仙的话一概不提了。或许他们初见时，子美本就对于学仙有了兴味，所以一见了"谪仙人"，便引为同调；或许子美的学仙的观念完全是太白的影响。无论如何，子美当时确是做过那一段梦——虽则是很短的一段；说"苦无大药资，山林迹如扫"；说"未就丹砂愧葛洪"，起码是半真半假的心话。东都本是商贾贵族蜂集的大城，廛市的繁华，人心的机巧，种种城市生活的罪恶，我们明明知道，已经叫子美腻烦、厌恨了；再加上当时炼药求仙的风气正盛，诗人自己又正在富于理想的、如火如荼的浪漫的年华中——在这种情势之下，萌生了出世的观念，是必然的结果。只是

杜甫和李白的秉性根本不同：李白的出世，是属于天性的，出世的根性深藏在他骨子里，出世的风神披露在他容貌上；杜甫的出世是环境机会造成的念头，是一时的愤慨。两人的性格根本是冲突的。太白笑"尧舜之事不足惊"，子美始终要"致君尧舜上"。因此两人起先虽觉得志同道合，后来子美的热狂冷了，便渐渐觉得不独自己起先的念头可笑，连太白的那种态度也可笑了；临了，念头完全抛弃，从此绝口不提了。到不提学仙的时候，才提到文字，也可见当初太白的诗不是不足以引起子美的倾心，实在是诗人的李白被仙人的李白掩盖了。

东都的生活果然是不能容忍了，天宝四载夏天，诗人便取道如今开封归德一带，来到济南。在这边，他的东道主，便是北海太守李邕。他们常时集会、宴饮、赋诗；集会的地点往往在历下亭和鹊湖边上的新亭。在座的都是本地的或外来的名士；内中我们知道的还有李邕的从孙李之芳员外，和邑人蹇处士。竟许还有高适，有李白。

是年秋天太白确乎是在济南。当初他们两人是否同来的，我们不晓得；我们晓得他们此刻交情确是很亲密了，所谓"醉眠秋共被，携手日同行"，便是此时的情况。太白有一个朋友范十，是位隐士，住在城北的一个村子上。门前满是酸枣树，架上吊着碧绿的寒瓜，瀴瀴的白云整天在古城上闲卧着——俨然是一个世外的桃源；主人又殷勤；太白常常带子美到这里喝酒谈天。星光隐约的瓜棚底下，他们往往谈到夜深人静，太白忽然对着星空出神，忽然谈起从前陈留采访使李彦如何答应他介绍给北海高天师学道箓，话说过了许久，如今李彦许早忘记

了，他可是等得不耐烦了。子美听到那类的话，只是唯唯否否；直等话头转到时事上来，例如贵妃的骄奢，明皇的昏瞆，以及朝里朝外的种种险象，他的感慨才潮水般的涌来。两位诗人谈着话，叹着气，主人只顾忙着筛酒，或许他有意见不肯说出来，或许压根儿没有意见。（本文未完）

原载《新月》第一卷第六期，十七年八月十日。

陆俨少的绘画（节选）

郎绍君

　　进入新中国，陆俨少在开拓新题材、探求新风格的同时，仍坚持传统题材与风格的创作。"传统题材"泛指以古代诗词散文为题的作品，以及一切未描绘当下人物生活场景的山水画；"传统风格"，指没有融合西画、坚持笔墨语言和传统规范的画法风格。这类传统题材风格的作品，以古代诗词文意画和各种形式的峡江图为典型。如1956年（丙申）的《杜甫诗意册》（20开）、《谊暑山水册》（12开）；1957年（丁酉）的《江山小景册》（12开）、《画中诗意册》《江路乘筏图卷》；1959年（己亥）的《杜甫入蜀诗意册》等。这些作品的特点，是既重丘壑，也重笔墨，融细密与纵放两种画法为一，集中体现了陆俨少中期艺术的最高水准。

　　1958至1961年间，陆俨少因被划"右派"，不能参与画院的艺术活动，自己在家中画了一些没有署款或只押一"甘为牛"印的仿古之作。如《叠壁松风》拟唐子畏，《秋林暮蔼》仿李成、郭熙，《晚峰横碧》《万壑松风》拟李唐，《雨霁图》拟董其昌。在60—70年代，还有拟范宽、郭熙、王蒙、陈老莲等等的作品。在举国上下提倡"厚今薄古"，批判"帝王将相、才子佳人"的声浪中，画家依然能静心拟仿古人，是需要胆识和定力的。他在《摹陈老莲芭蕉人物》一画中题道："癸卯四月十三日，阴雨不出门，摹陈老莲本，兼以习静息躁。""躁"者，系指盲从或进退两难的焦虑心态，能以摹古消除这种焦虑，必定是

出于对古代艺术的崇敬与热情，能以此静气压倒彼躁气。1959 年，为迎接即将到来的杜甫诞生 1250 周年，开始创作《杜甫诗意图百开册页》，完成 25 开后，因故中断。1962 年续画 75 开，完成《杜甫诗意图百开册页》巨制。其间或稍后，又有不同尺幅的《杜陵诗意册》。除杜甫诗意画之外，陆俨少还画过陶潜、李白、王维、岑参、李长吉、李商隐、刘禹锡、贾岛、柳宗元、白居易、欧阳修、王安石、苏轼、黄山谷、秦少游、梅圣俞、柳永、陆游、陈后山、陈简斋、范石湖、辛稼轩、杨诚斋、元遗山、石涛等人的诗意、词意、文意画，还有只写"唐人诗意""宋人诗意""元小令"一类的作品。以前人诗作为画题，是中国艺术的传统，但像陆俨少创作如此多古诗意画的，还未闻其人，而专意于如此多山水诗意画的，更为鲜见。陆俨少如此钟情古诗意画，一出于他热爱古诗词曲文，有表现的欲望；二出于他对古诗词曲文的熟悉，可以信手拈出；三是 50—70 年代的政治文化环境，对传统诗文题材没有特别的限制（这与毛泽东喜爱古诗词不无关系）；四是陆氏采撷的诗词古文，多咏唱山水之作，意识形态性模糊，在政治上比较安全；五是诗词曲文题材，与传统绘画有异质同构之处，能够展示陆氏之所长。

　　《杜甫诗意图百开册页》又称《杜甫诗意画一百开巨册》《杜陵诗意一百幅》，未署年款，"自叙"和"后序"皆称作于杜甫 1250 年诞辰即 1962 年。"自叙"写于 70 年代末，"后序"写于 1989 年。另有一篇壬寅年（1962）题于百册上的跋文，最值得注意。其文曰："予久蓄志画杜陵诗意一百幅，己亥之夏，开手写成 25 幅，嗣以人事栗六，遂尔搁置。今年为杜甫诞生 1250 周年纪念，因积二月之力，足成百幅之数。前者以真书标题，后则别以隶书，庶后

之览者，可以考见焉。杜诗予夙好也，蜀中山水予往所经历也，两美无双，足相匹配。只恨秃管无灵，未能尽之。壬寅重阳，陆俨少并记。"（见《杜甫诗意图百开册页》之《仰面贪看鸟，回头错应人》一开题跋。）此跋清楚指明，以真书标题者作于己亥即 1959 年，以隶书标题者作于壬寅即 1962 年。这比后来的笼统说法显然更准确。

此册历经苍桑。"文革"间，交上海画院保存，失去 35 开；"文革"后期退回所余 65 开时，又被人拿去 18 开（还为人补画一开）。1986 年，索回被人所拿、先前所赠所补和存一学生处者，凑成 69 开；1989 年夏，作者避寓北京怀柔宽沟招待所，补画 31 开，足成百幅之数。今所见百开册，含 1959 年作 14 开，1962 年作 54 开，"文革"后期作 1 开，1989 年作 31 开。这样形成的百开巨册，恰好涵括了陆俨少 50—80 年代画风与笔致的嬗变。

《杜甫诗意图百开册页》，是从杜甫百首诗中，各选二写景句，创作山水。陆俨少初拟作 40 开，吴湖帆"竭力怂恿"画 100 开，并说"一册之中，纯为山水，而欲各家各派，面目独具，无有雷同，非大手笔不能胜任。"（陆俨少《杜甫诗意一百开巨册后序》，《陆俨少题跋集》（打印本）第 153 页。）完成后的百开册，确实包含了陆俨少融化各家各派而又"面目独具"的特点，而同一尺寸的百幅册页，构图、境界各不相同，既是对杜甫诗意的形象解释，又是对巴蜀山水记忆的再创造。它集中展现了陆俨少深厚的诗歌修养，超常的想像力和创造意境的能力，可以说前无古人，是山水画史上的一个奇迹。

目 录

泊岳阳城下

江国逾千里，山城近百层〔一〕。
岸风翻夕浪，舟雪洒寒灯。
留滞才难尽，艰危气益增〔二〕。
图南未可料，变化有鲲鹏〔三〕。

首二，记岳阳城。三四，泊舟之景。下则泊舟而有感也。顾注谓
千里而来，仅见此百层。赵注解作高近百层，尤为稳当。《杜臆》：
前诗"才尽伤形体"，此云"留滞才难尽"。后诗"穷迫挫囊怀"，
此云"艰危气益增"。非前后相左，盖因舟行向南，有激于鲲鹏之变
化而云然耳。

〔一〕颜延之赋：临广坐，望百层。
〔二〕《史记》：懦夫增气。
〔三〕图南者，图往南方。公盖不甘终于废弃也。《庄子》：鲲
化为鹏，而后乃今图南。

后人喜学杜诗，而工拙迥殊。杜云"绿垂风折笋，红绽雨肥
梅"，范至能云"梓花红绽碎，粟穗绿垂低"，叹其工力悉敌。杜云
"留滞才难尽，艰危气益增"，陈无己云"留滞常思动，艰危却悔
来"，觉杜老健而陈衰飒。杜云"五圣联龙衮，千官列雁行"，宋徽
宗挽哲庙云"北极联龙衮，西风拆雁行"，服其用语切当。杜云"苦
遭白发不相放，羞见黄花无数新"，李后主《九日》诗云"发从今日
添新白，花似去年依旧黄"，又觉杜生新而李平熟矣。

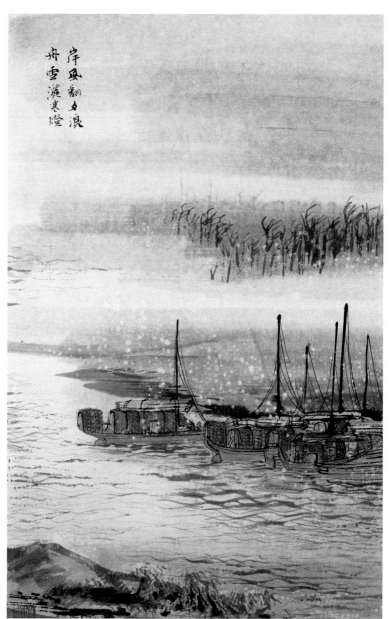

岸风翻夕浪
舟雪洒寒灯

岸风翻夕浪，舟雪洒寒灯

泊松滋江亭〔一〕

纱帽随鸥鸟，扁舟系此亭。
江湖深更白，松竹远微青。
一柱全应近〔二〕，高唐莫再经。
今宵南极外，甘作老人星〔三〕。

　　首二泊江亭，三四亭前景，下四泊舟感怀。黄生注：前诗言"生涯临桌兀，死地脱斯须"，几有性命之忧，今幸而获免，则虽老人星，亦甘为之矣。邵宝曰：公大历五年，卒于湘潭道中，岂此诗为之谶与？

　　〔一〕《唐书》：松滋县属江陵府。《舆地纪胜》：江亭，在松滋县治后，杜子美、孟浩然俱有诗。
　　〔二〕《杜臆》：一柱观，即在松滋县，其观犹在县东丘家湖，故云全应近。
　　〔三〕《史记·天官书》：狼星北地有大星，曰南极老人。老人见，治安；不见，兵起。常以秋分时，候之南郊。《正义》：老人一星在孤南。夔州诗云："南极青山众。"南极，指夔州。此曰"南极外"，去夔至江陵也。但玩诗意，乃取南极老人而拆用之。

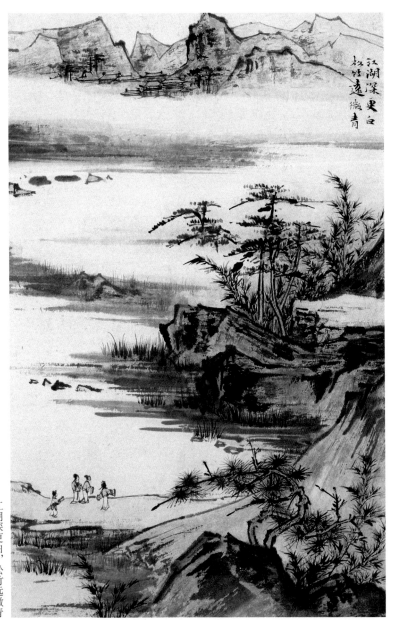

江湖深更白，松竹远微青

观李固请司马弟山水图三首其三

高浪垂翻屋〔一〕，崩崖欲压床。
野桥分子细〔二〕，沙岸绕微茫。
红浸珊瑚短，青悬薜荔长。
浮查并坐得〔三〕，仙老暂相将。

　　末章，详叙山水景物。高浪、崩崖，言山水绝险。桥在水上，岸在山下。珊瑚浸水而红，薜荔悬山而青，俱分配山水。《杜臆》：起势突兀雄伟。中四，皆就细微处形容画家妙品。末睹仙查而望其接引，与前二章结语相同，而出之变幻不拘。

　　〔一〕郭璞诗：高浪驾蓬莱。
　　〔二〕子细，出《源思礼传》。
　　〔三〕《拾遗记》：尧时有巨查浮于西海，其上有光若星月，常绕四海，十二年一周，名贯月查，又名挂星查。羽人栖息其上。谢惠连诗：并坐相招邀。

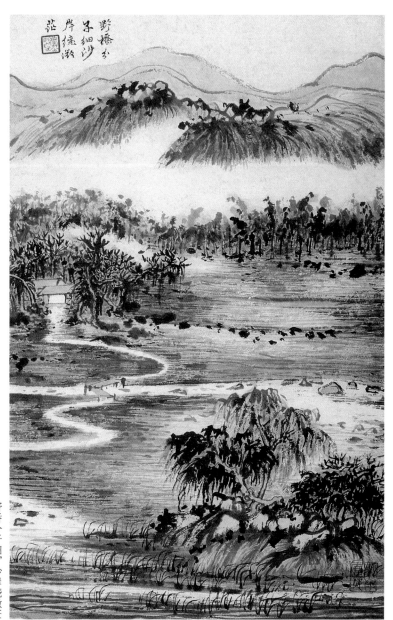

野桥分子细，沙岸绕微茫

不离西阁二首其二

西阁从人别，人今亦故亭。
江云飘素练[一]，石壁断空青[二]。
沧海先迎日[三]，银河倒列星[四]。
平生耽胜事[五]，吁骇始初经。

次章，代西阁作答词，仍取其佳胜也。西阁何心，亦任人别去，只人不能离，直视为故亭耳。江云飘而白如素练，石壁断而空处皆青，此阁上近景。晓登楼而海日先迎，夜临窗而星河倒列，此阁上远景。似此胜事，平昔所耽，今目击初经，能无吁叹而惊骇乎？西阁之中，亦差堪自遣矣。《杜臆》：亭以行旅停宿得名，故西阁亦可称亭。《复古编》解作故停，言人自停留耳，以停、亭本通用也。

〔一〕沈约《恩幸传论》：素练丹魄至。
〔二〕庾信诗：空青为一林。
〔三〕《十洲记》：沧海岛，在北海上，水皆苍色。《史记》：黄帝迎日推策。
〔四〕《楚辞》：并光明于列宿。
〔五〕梁武帝《论书》：此直一艺之工，非吾所谓胜事。

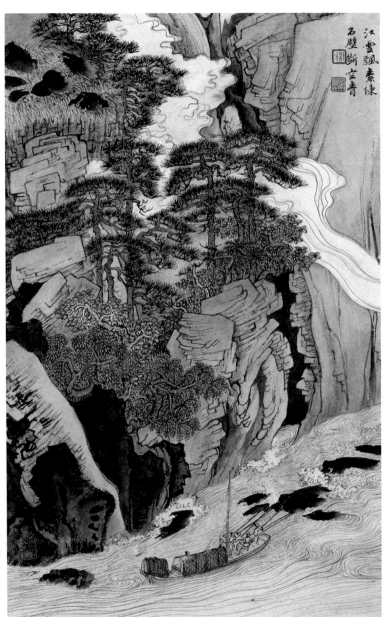

江云飘素练，石壁断空青

船下夔州郭宿雨湿不得上岸别王十二判官

依沙宿舸船〔一〕，石濑月娟娟〔二〕。
风起春灯乱，江鸣夜雨悬〔三〕。
晨钟云岸湿〔四〕，胜地石堂烟〔五〕。
柔橹轻鸥外〔六〕，含凄觉汝贤〔七〕。

　　上四，宿郭遇雨，夜中之景。五六，岸湿难上，早起之景。末因不得面别，而留诗致王。张远注：宿船见月，忽而风起雨悬，直至钟响烟生，从薄暮至平明景象，历历清出。晨钟、胜地，略读。风起句，下因上。江鸣句，上因下。《杜臆》：柔橹相送，轻鸥伴行，橹鸥之外，但觉汝贤。此感判官之厚，亦怆人情之薄。

　　〔一〕《方言》：江湖凡大船曰舸。
　　〔二〕《尔雅》：水流沙石上曰濑。《楚辞》：石濑兮浅浅。鲍照《玩月》诗：娟娟似蛾眉。
　　〔三〕雨落江鸣，势如悬瀑，写景刻画。蔡邕《霖雨赋》：悬长雨之霢霂。
　　〔四〕庾信诗：山寺响晨钟。云外，方弘静定为云磴。王嗣奭《杜臆》定为云径。今依晋本作云岸，与题相合。薛道衡诗：石湿晓云浓。
　　〔五〕江总诗：名山极历览，胜地殊流连。赵曰：石堂，夔州佳处。烟是晨景，作偏字者少理会。
　　〔六〕古诗：柔橹鸣深江。
　　〔七〕谢朓诗：含凄泛广川。或以汝贤指鸥鸟，于别王之意不合。

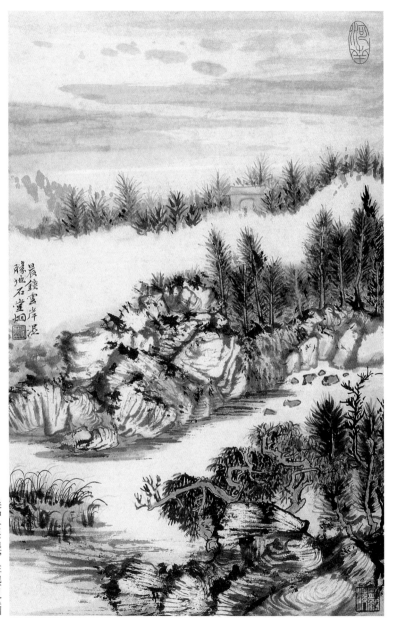

晨钟云岸湿，胜地石堂烟

七月一日题终明府水楼二首其二

宓子弹琴邑宰日〔一〕，终军弃𬘘英妙时〔二〕。
承家节操尚不泯〔三〕，为政风流今在兹〔四〕。
可怜宾客尽倾盖〔五〕，何处老翁来赋诗〔六〕。
楚江巫峡半云雨〔七〕，清簟疏帘看弈棋〔八〕。

次章，从终明府说起，结归水楼。宓子，切明府。终军，切终姓。承家，顶终军。为政，顶宓子。下文好客好诗，可见明府风流。彼众宾倾盖，饮酒弹棋，都属官僚旧知，公以羁旅老翁，赋诗看弈于其中，独有无限悲凉之意。

〔一〕《吕氏春秋》：宓子贱治单父，身不下堂，弹鸣琴而治之。
〔二〕《汉书》：终军年十八，选为博士弟子，步入关，关吏与军𬘘，军问以此何为，吏曰："为复传还，当以合符。"军曰："丈夫西游，不复传还。"遂弃𬘘而去。后为谒者，行郡国，建节东出关，关吏曰："此乃前弃𬘘生也。"𬘘，帛边也。裂𬘘头合为符信，即传符也。《西征赋》：终童山东之英妙。
〔三〕《抱朴子》：承家继体。《晋书·周𡵓传》：少有节操。
〔四〕《左传》：子产为政。《晋书·乐广传》：天下言风流者，以王、乐为称首。
〔五〕《家语》：孔子遇程子于途，倾盖而语。《邹阳传》：古语："白头如新，倾盖如故。"文颖曰：倾盖，犹交盖驻车也。
〔六〕阮籍诗：谁谓此何处。魏文帝书：已成老翁。
〔七〕云雨，用宋玉《高唐赋》。
〔八〕江淹赋：夏簟清兮昼不暮。魏文帝书：弹棋间设，终以博弈。

苏轼《东坡诗话》：参寥子言："老杜诗云'楚江巫峡半云雨，清簟疏帘看弈棋'，此句可画，但恐画不就耳。"仆言："公禅人，亦复爱此绮语耶？"寥云："譬如不事口腹人，见江瑶柱，岂免一朵颐哉。"

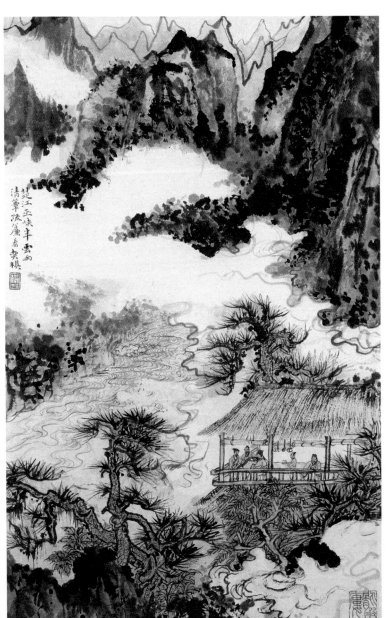

楚江巫峡半云雨，清簟疏帘看弈棋

西阁口号呈元二十一

山木抱云稠，寒空绕上头〔一〕。
雪崖才变石，风幔不依楼。
社稷堪流涕，安危在运筹〔二〕。
看君话王室，感动几销忧〔三〕。

上四，写西阁景。下四，寄元曹长。阴云绕树，寒气盘空，故雪沾石变，而风紧幔飘。堪流涕，世乱未已。在运筹，谋国待人。二句，述元君话中之意。感动销忧，喜留心王室者，尚有同志也。前首，未及呈元意，故此章特详之。顾注谓：杜鸿渐不能征讨，请以节制让旰。运筹无策，系蜀安危，公故闻而流涕。据诗云社稷、王室，应指朝政言。所谓运筹者，叹当时不任贤相也。

〔一〕唐太宗诗：寒空碧雾轻。薛道衡诗：东方来上头。
〔二〕《汉书》：运筹帷幄之中。
〔三〕几，谓几度也。

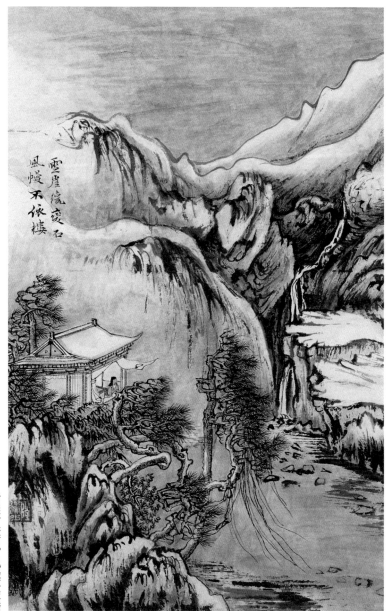

雪崖才变石，风幔不依楼

草堂即事

荒村建子月〔一〕，独树老夫家〔二〕。
雪里江船渡〔三〕，风前竹径斜〔四〕。
寒鱼依密藻〔五〕，宿雁聚圆沙〔六〕。
蜀酒禁愁得，无钱何处赊。

　　首叙冬日草堂，中四写景，末二述情，合之皆所谓即事也。荒村、独树，凄凉之况。建子、老夫，用假对法。寒鱼、宿雁，兼自喻穷冬旅泊，故落句有赊酒销愁之慨。

　　〔一〕《杜臆》：《春秋》变古则书。诗云"建子月"，盖史法也。《肃宗纪》：上元二年九月，诏去上元号，称元年，以十一月为岁首，建子月壬午朔，上受朝贺，如正旦仪。马融曰：周正建子，为天统。
　　〔二〕陶潜诗：独树众乃奇。
　　〔三〕庾信诗：俱来雪里看。
　　〔四〕刘宪诗：风前雪里觅芳菲。梁元帝诗：竹径露初圆。
　　〔五〕庾信诗：寒鱼抱冻沉。薛昉诗：细藻欲藏鱼。
　　〔六〕骆宾王诗：宿雁下庐洲。《杜臆》：宿鹭，当作宿雁。冬寒但有雁耳，鹭畏露，白露降，便飞去矣。《物类志》：人养鹭于池塘，驯若家禽。每至白露，即飞腾而去。

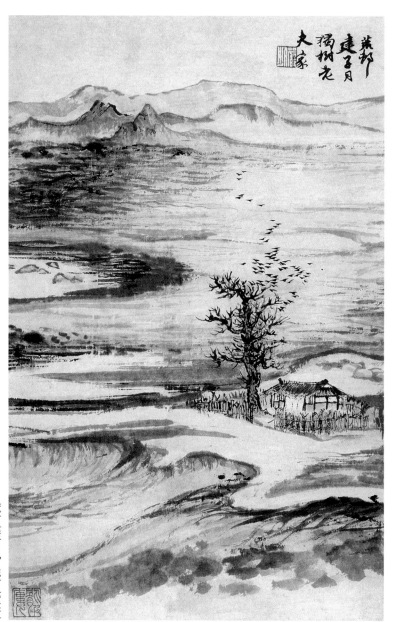

荒邨
建子月
獨树老
夫家

荒村建子月，独树老夫家

客　亭

秋窗犹曙色，落木更高风。
日出寒山外，江流宿雾中。
圣朝无弃物〔一〕，衰病已成翁。
多少残生事，飘零任转蓬。

　　此从夜说至旦。上四，客亭之景。下四，客亭之情。《杜臆》：曙色、高风，即谚语日高风也。三四，写客途晓景如画。顾注：孟浩然诗："不才明主弃，多病故人疏。"此云："圣朝无弃物，老病已成翁。"语相似，而意更含蓄。老病余生，尚有多少事在，即昌黎所谓奔走于衣食也。

　　〔一〕《老子》：圣人常善救人，故无弃物。

　　杨慎曰：谢灵运诗"晓闻夕飙急"，夜风达旦也。"晚见朝日暾"，倒景反照也。二语甚有变互，乍读似乎费解。杜诗："深山催短景，乔木易高风。"言风从夕起也。又云："秋窗犹曙色，落木更高风。"言至晓犹风也。孟郊诗云："南山塞天地，日月石上生。高峰驻夕景，深谷夜光明。"言落日回照也。此皆从谢诗翻出。
　　刘攽贡父曰：人多取佳句为句图，特小巧美丽可喜，皆指咏风景，影似百物者耳，不得见雄才远思之人也。梅圣俞爱严维诗曰："柳塘春水漫，花坞夕阳迟。"固美矣。细较之，夕阳迟，则系花，春水漫，何须柳耶？工部诗云："深山催短景，乔木易高风。"此可无瑕颣。又曰："萧条九州内，人少豺虎多。人少慎莫投，多虎信所过。饥有易子食，兽犹畏虞罗。"此等句，其含蓄深远，不可模效。

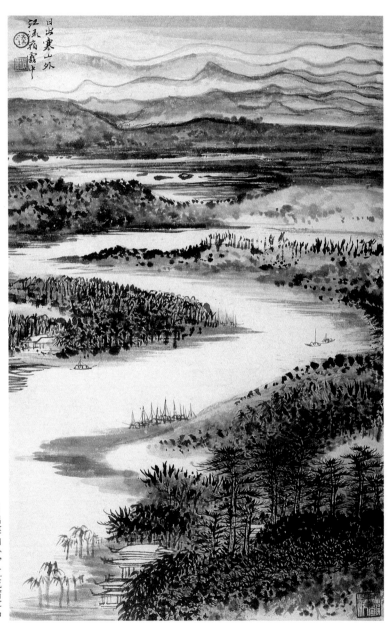

日出寒山外，江流宿雾中

移居公安山馆

南国昼多雾，北风天正寒。
路危行木杪，身远宿云端〔一〕。
山鬼吹灯灭〔二〕，厨人语夜阑〔三〕。
鸡鸣问前馆，世乱敢求安〔四〕。

　　此移居公安时，途次所作。上半，投宿之景。下半，将发之事。黄注：三四本属苦境，翻得佳语。鸡鸣之前，厨人夜起，因手灯吹灭，戏语为鬼所吹。细人口角如此。两句用倒插法。问乃问道，安谓安眠也。

〔一〕鲍照诗：云端楚山见。
〔二〕《楚辞》有《山鬼》篇。
〔三〕傅玄诗：厨人进藿茹，有酒不盈杯。
〔四〕世乱，是秋又有吐蕃之警也。

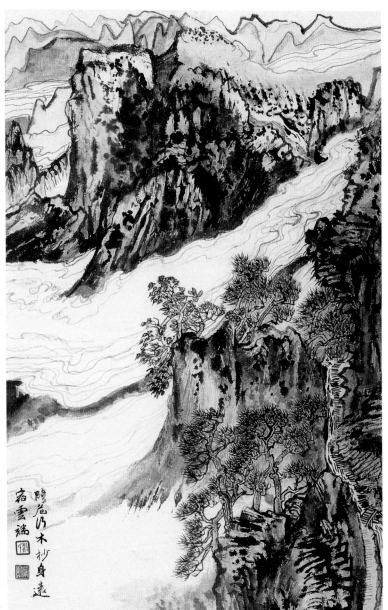

路危行木杪，身远宿云端

自瀼西荆扉且移居东屯茅屋四首其一

白盐危峤北〔一〕，赤甲古城东。
平地一川稳，高山四面同〔二〕。
烟霜凄野日〔三〕，粳稻熟天风〔四〕。
人事伤蓬转，吾将守桂丛〔五〕。

　　首章，叙移居之事。上四东屯地势，五六东屯秋景，末点居屯之意。后有《寄裴施州》诗云"几度寄书白盐北"，可见东屯在白盐之北，赤甲之东矣。"烟霜凄野日"，下半句因上。"粳稻熟天风"，上半句因下。顾注：公自冬寓夔之西阁，再迁赤甲，三迁瀼西，今又迁东屯。一岁四迁，不啻如飘蓬之转，故欲守此而不移也。

〔一〕邵注：山峻而高曰峤。
〔二〕谢灵运《诗序》：石门新营所住，四面高山。
〔三〕周王褒诗：庭昏野日黄。
〔四〕粳稻，粳米也。
〔五〕刘安《招隐士》：桂树丛生兮山之幽。曰桂丛，时盖八月矣。

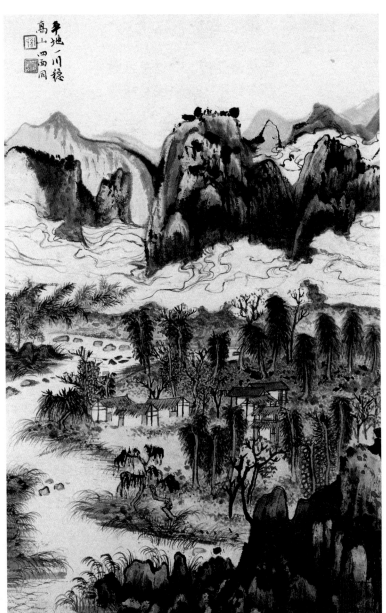

平地一川稳，高山四面同

奉送崔都水翁下峡

无数涪江筏，鸣桡总发时[一]。
别离终不久，宗族忍相遗。
白狗黄牛峡[二]，朝云暮雨祠[三]。
所过凭问讯，到日自题诗[四]。

　　上四叙送崔，下四记下峡。筏多桡响，从行者众。别离不久，
公亦将出峡，以亲族在京，不忍遗弃故也。峡畔祠前，皆崔翁经过之
地。《杜臆》：经过之处，有相知者在，先凭翁问讯，待将来到日，
我自题诗以赠也。

　　〔一〕胡夏客曰：出峡之舟，多以竹木之筏附于两旁，至今犹
然。邵注：编竹为桴，大者曰筏。桡，短棹也。
　　〔二〕《十道志》：白狗峡，在归州，两崖如削，白石隐起，其
状如狗。黄牛峡，在夷陵州，石色如人牵牛之状，人黑牛黄。
　　〔三〕宋玉《高唐赋》："朝为行云，暮为行雨。"此即巫山神
女祠也。
　　〔四〕顾注：将来欲凭此以问安信，何不按日题诗留存手迹乎。
卢注云：张籍《送远曲》："愿君到处自题名，他日知君从此去。"
即末二句意。按：二说太曲，还从《杜臆》为当。

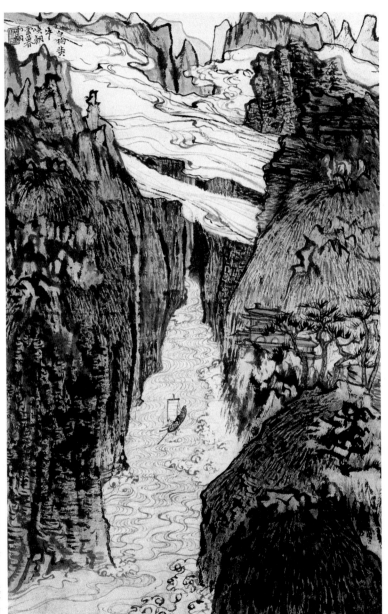

白狗黄牛峡，朝云暮雨祠

晚秋陪严郑公摩诃池泛舟得溪字

湍驶风醒酒[一]，船回雾起堤。
高城秋自落，杂树晚相迷[二]。
坐触鸳鸯起，巢倾翡翠低[三]。
莫须惊白鹭，为伴宿青溪。

　　首联泛舟，次联晚秋，五六池上所见，七八池上所感。湍，急流也。驶，迅疾貌。秋自落，承风。晚相迷，承雾。船行近鸟，故见或起或低。鹭伴青溪，不欲久居幕府矣。《杜臆》："湍驶风醒酒""高城秋自落"，出语皆奇。

　　〔一〕谢灵运诗：浩浩夕流驶。吴注：《风赋》：清清泠泠，愈病析酲。
　　〔二〕谢朓诗：芊眠起杂树。
　　〔三〕巢倾，谓树巢下垂。

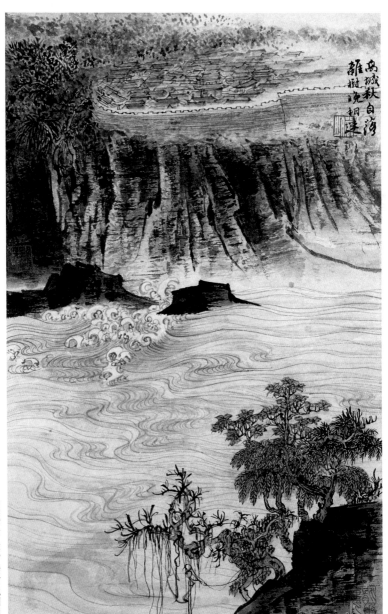

高城秋自落，杂树晚相迷

奉送蜀州柏二别驾将中丞命赴江陵起居卫尚书太夫人因示从弟行军司马位

中丞问俗画熊频[一]，爱弟传书彩鹢新[二]。
迁转五州防御使[三]，起居八座太夫人[四]。
楚宫腊送荆门水，白帝云偷碧海春[五]。
与报惠连诗不惜[六]，知吾斑鬓总如银[七]。

　　上四，柏二将中丞命，往候卫太夫人。下四，公送柏赴江陵，嘱其寄诗从弟。中丞频问民俗，故须弟代行。三四，主宾流对。五六，时地兼举。送行在腊而云春者，所谓腊近已含春也。东方春气先行，故又言云碧海春。王维桢曰：末言鬓今尽白，本以苦吟之故，不能别寄一诗，非惜诗也。时解谓望弟寄诗以慰衰白，恐非。

　　〔一〕《记》：入国而问俗。《后汉·舆服志》：三公列侯车，倚鹿较，伏熊轼，黑幡。颜师古曰：倚鹿较者，画立鹿于车之前两輲外也。伏熊轼者，车前横轼为伏熊之形也。
　　〔二〕《颜氏家训》：人之事兄，不可同于事父，何为爱弟不及爱子乎？刘孝绰诗：钓舟画彩鹢。张性注：彩鹢，船首画鹢，以压水神。
　　〔三〕《论衡》：迁转之人，或至公卿。《唐书·方镇表》：广德二年，置夔忠涪防御使，治夔州，原领夔、峡、忠、归、万五州，隶荆南节度。中丞为夔州都督，时自都督迁防御。
　　〔四〕《初学记》：光武分尚书为六曹，并一令、一仆射，谓之八座。魏有五曹，与二仆射、一令，谓之八座。隋以六尚书，左、右仆射合为八座。唐同。《后汉·岑彭传》：大长秋以朔望问太夫人起居。
　　〔五〕沈佺期诗：梅花未发已偷春。
　　〔六〕《宋书》：谢惠连能属文，族兄灵运嘉赏之，云："每对惠连，辄得佳句。"
　　〔七〕晋舞歌：质如轻云色如银。

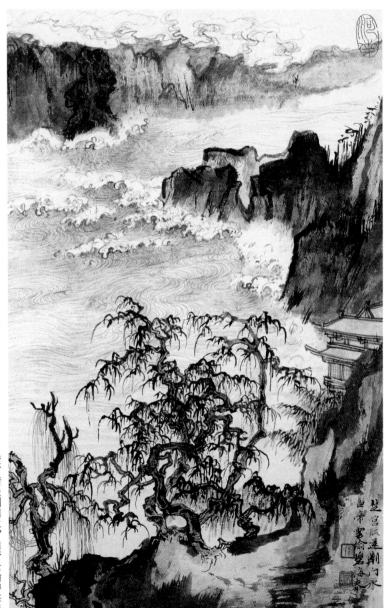

楚宫腊送荆门水，白帝云偷碧海春

舍弟观归蓝田迎新妇送示二首其二

楚塞难为路[一]，蓝田莫滞留。
衣裳判白露[二]，鞍马信清秋。
满峡重江水[三]，开帆八月舟。
此时同一醉，应在仲宣楼[四]。

　　此亦送别而望其早回。难为路，惜其远去。莫滞留，嘱其早回。衣裳鞍马，弟从陆路而来。江满帆开，公从水程而往。醉饮楼前，期相会于江陵也。楚塞，即夔州。峡险，则路难行。判，是拼着之意。信，是任他之意。公诗"春风自信牙樯动"，此信字正同。

　　〔一〕江淹诗：奉诏至江汉，始知楚塞长。
　　〔二〕王粲诗：白露沾衣襟。
　　〔三〕顾注：重江，如北江、中江、大江之水，皆自峡而下。鲍照《芜城赋》：重江复关之陭。
　　〔四〕赵注：王粲在荆州作赋，故后世遂指荆州楼为仲宣楼。

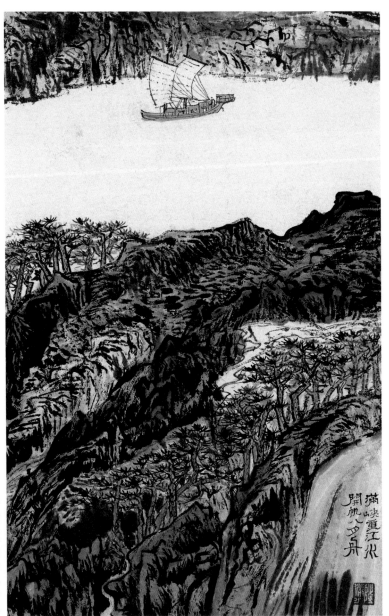

满峡重江水，开帆八月舟

刈稻了咏怀

稻获空云水，川平对石门[一]。
寒风疏草木，旭日散鸡豚[二]。
野哭初闻战[三]，樵歌稍出村。
无家问消息，作客信乾坤。

　　上四，刈稻后，野旷冬寒之景。下则伤乱思归，所谓咏怀也。黄注：三四承上，五六起下，此两截正格。散鸡豚，田有余粒也。初闻战，因哭而知。稍出村，农毕始樵。《杜臆》：兵戈定而归家，此公之素志，今已无家可问消息，则彼此均之作客，一任乾坤之位置而已，意欲借此地以偷安也。

　　〔一〕黄生注：《东渚耗稻》诗"丰苗亦已概，云水照方塘"，此苗在水中之景，今获稻则云水为之空廓矣。石门，水中对立如门，水落而后石出，故曰："川平对石门。"赵曰：石门，即所谓"双崖壮此门"也，旧引《蜀都赋》：阻以石门。注云：石门在溪中之西，于此无预。

　　〔二〕《诗》：旭日始旦。束皙《劝农赋》：鸡豚争下，壶榼横至。四明屠惟忠《田家即事》诗：小圃连茅屋，疏篱护水门。寒风催落木，野色散朝暾。刈稻腰镰出，祈神社鼓喧。坐看放犊去，溪步入前村。此诗三四，力摹杜诗，而全首俱见隐称，杂诸杜集中，几难分辨。

　　〔三〕前诗"野哭千家闻战伐"，指崔旰之乱，是年无事，而云"初闻战"者，意蜀兵远戍，战没而信归也，当指吐蕃寇灵州事。

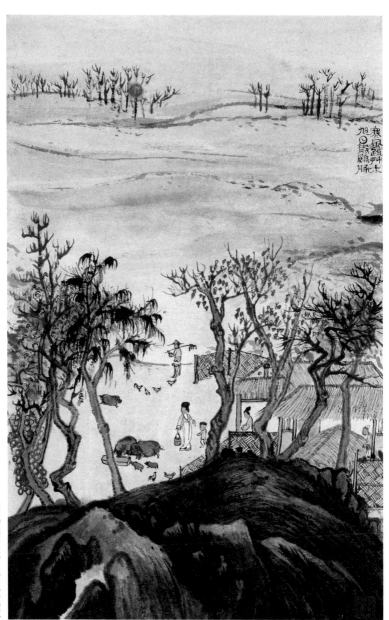

寒风疏草木，旭日散鸡豚

暮 春

卧病拥塞在峡中，潇湘洞庭虚映空[一]。
楚天不断四时雨，巫峡常吹万里风。
沙上草阁柳新暗，城边野池莲欲红[二]。
暮春鸳鹭立洲渚[三]，挟子翻飞还一丛[四]。

此诗卧病峡中而作。上四峡中景，下四暮春景。《杜臆》：公本欲初春下峡，病至暮春，则舟不可行矣，故有慨于卧病拥塞也。拥塞，则潇湘不可到，而虚此映空水色矣。风雨不绝，旅人增闷，而柳暗莲红，又日月如流。对此鸳鹭立渚，挟子群飞，何以为情耶。

〔一〕梁简文帝诗：春色映空来。
〔二〕夔州地暖，故莲欲吐红。
〔三〕《杜臆》：公诗用鸳鹭皆有意，如"空惭鸳鹭行""年衰鸳鹭群""寒空见鸳鹭""回首忆朝班"，故此诗鸳鹭亦是借以自比。《楚辞》：望大河之洲渚兮。
〔四〕魏文帝《短歌》：翩翩飞鸟，挟子巢栖。王筠诗：庭禽挟子栖。《楚辞》：翻飞兮翠层。庾信《春赋》：一丛香草足碍人。《说文》：丛，聚也。

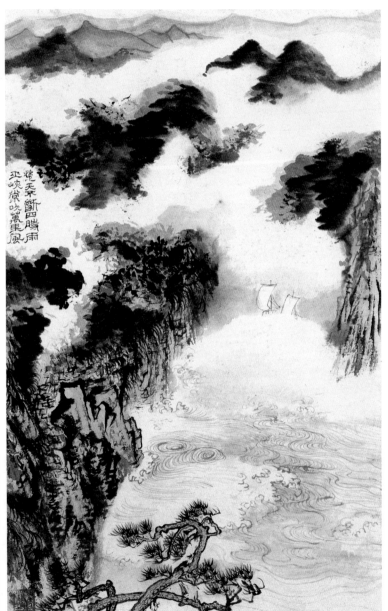

楚天不断四时雨，巫峡常吹万里风

将赴荆南寄别李剑州

使君高义驱今古^{〔一〕}，寥落三年坐剑州^{〔二〕}。
但见文翁能化俗^{〔三〕}，焉知李广未封侯^{〔四〕}。
路经滟滪双蓬鬓^{〔五〕}，天入沧浪一钓舟^{〔六〕}。
戎马相逢更何日^{〔七〕}，春风回首仲宣楼^{〔八〕}。

　　上四寄李剑州，下四将赴荆南。能化蜀，承剑州。此引太守事。未封侯，承流落。此用同姓人。滟滪、沧浪，自夔适荆之地。双鬓伤老，一舟言贫。江楼回首，到荆而思蜀交，仍与高义相关。

　　〔一〕邵注：唐制，刺史行部，纠察郡县，与绣衣同，称使君，《后汉·郭伋传》：闻使君到，喜，故来迎。《史记》：秦王遗平原君书曰：寡人闻君之高义。黄生注：驱今古，今与古并驱也。
　　〔二〕鹤曰：诗云"寥落三年"，唐刺史盖以三年为任也。陶潜诗：寥落将赊迟。
　　〔三〕《汉·循吏传》：文翁为蜀郡守，修起学官于成都市中，吏民大化，蜀地学于京师者比齐鲁焉。《西溪丛语》：张崇文《历代小志》云：文翁，名党，字仲翁，景帝时为蜀郡太守。今《汉书》不载其名。
　　〔四〕《史记·李广传》：广尝与望气者王朔燕语，曰："自汉击匈奴，广未尝不在，然无尺寸功以得封邑，岂吾相不当侯耶？"周王褒诗：将军百战未封侯。
　　〔五〕滟滪堆，在瞿塘峡口。鲍照诗：蓬鬓衰颜不复妆。
　　〔六〕《禹贡》：嶓冢导漾，东流为汉，又东为沧浪之水。杨德周曰：武当县有川曰沧浪，即《禹贡》汉水东流为沧浪之水者。魏文帝诗：上惭沧浪之天。刘孝绰诗：钓舟画彩鹢。
　　〔七〕《老子》：戎马生于郊。
　　〔八〕王粲诗：回首望长安。《荆州记》：当阳县城楼，仲宣登之作赋。

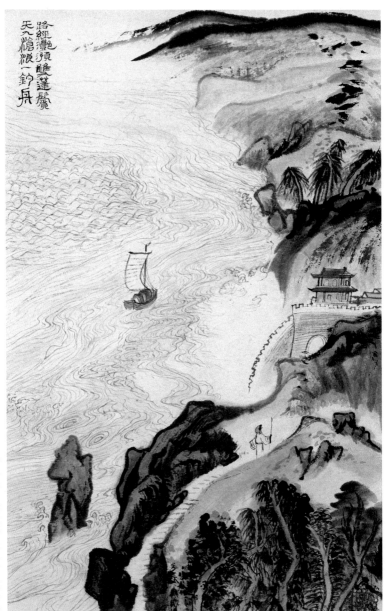

路经滟滪双蓬鬓，天入沧浪一钓舟

暮春题瀼西新赁草屋五首其一

久嗟三峡客，再与暮春期。
百舌欲无语〔一〕，繁花能几时。
谷虚云气薄，波乱日华迟〔二〕。
战伐何由定，哀伤不在兹。

　　首章，题瀼西暮春。中四，写季春时景。末二，伤心世乱，为后两章伏脉。《杜臆》：久客而再逢暮春，见非初意。百舌二句，见物候易迁。谷虚二句，见瀼土堪适。谷内云升，春晴故薄。波中日漾，春长故迟。不在兹，言岂不在此战伐。

〔一〕赵曰：反舌无声，在芒种后十日，今欲无语，则暮春时矣。
〔二〕谢朓诗：日华川上动。

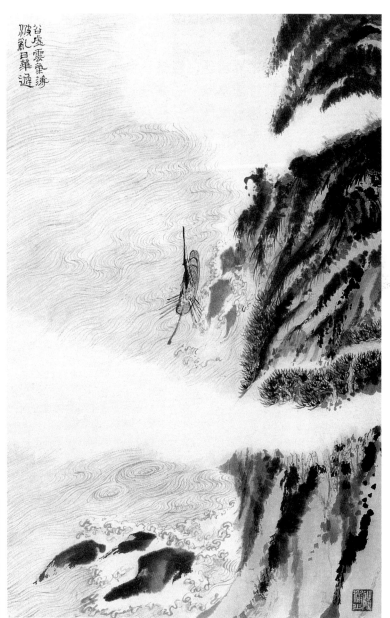

谷虚云气薄，波乱日华迟

白盐山

卓立群峰外，蟠根积水边[一]。
他皆任厚地[二]，尔独近高天[三]。
白榜千家邑[四]，清秋万舫船。
词人取佳句，刻画竟谁传[五]。

上四写山势之孤高，中二记人民之聚集，末则自信诗句足传也。
《杜臆》：山高者基必大。此山卓立群峰之表，乃蟠根于积水之边，
望若悬空，是不任地而近天矣，岂非夔府一奇观哉！且绕山而上，
千家成邑，积水之中，万舫船来，又蜀中一都会也。向者春望此山，
虽有断壁红楼之句，今秋亲历其地，苦心刻划，而始得此山真面目，
但恐词人取句，未必能传耳。此诗细玩，始知描写之工。后来选者不
及，论文笑自知，信矣。

〔一〕钱笺：《荆州记》：白盐崖下有黄龙滩，水最急，沿沂所
忌，故曰"积水边"也。
〔二〕谢庄《月赋》：任地班形。
〔三〕《东京赋》：岂徒局高天、踏厚地而已哉。
〔四〕白榜，指门上扁额。《杜臆》：地志载赤甲山有孤城，即
鱼复县，盐山不言邑，此特言其有似千家之邑耳。
〔五〕江淹诗：刻划嵯峨兮，山云而碧峰。黄希曰：《世说》：
周颛云："刻划无盐。"此因山名白盐，故有末句。

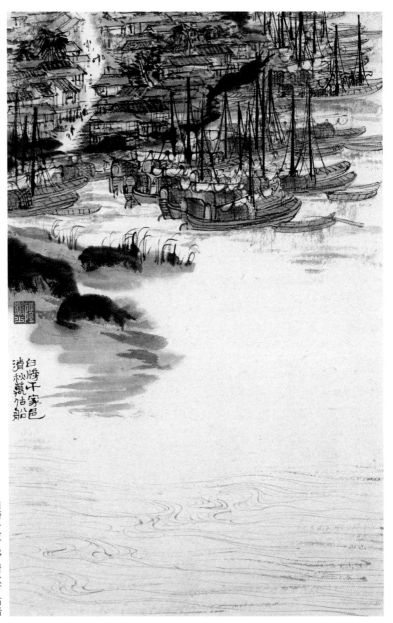

白榜千家邑，清秋万估船

阆水歌

嘉陵江色何所似〔一〕？石黛碧玉相因依〔二〕。
正怜日破浪花出〔三〕，更复春从沙际归〔四〕。
巴童荡桨欹侧过〔五〕，水鸡衔鱼来去飞〔六〕。
阆中胜事可肠断，阆州城南天下稀〔七〕。

此咏阆水之胜，亦在六句分别景情。水兼黛碧，清绿可爱也。日出阆中，照水加丽，春回沙际，映水倍妍。桨欹侧，江流急也。鸟来去，江波静也。肠可断，中原未归。天下稀，胜地堪玩。张綖注：公当远离之时，而不失山水之乐，亦足见其处困而亨矣。《杜臆》：阆中胜事，总结上文，而赞云可肠断，犹赞韦曲之花，而曰恼杀人也。

〔一〕《寰宇记》：嘉陵水，一名西汉水，又名阆中水。钱笺：《水经注》：汉水又南径阆中县东，阆水出阆阳县，而东径其县南，又东注汉水。《周地图》云：水源出秦州嘉陵，因名嘉陵，经阆中，即阆中水，亦曰阆江，又曰渝水。楼钥曰：嘉陵江，至阆州西北，折而南趋，横流而东，复折而北，州城三面皆水，故亦谓之阆中，地势平阔，江流舒缓，城南正当佳处，对面即锦屏山。
〔二〕《说文》：碧，石之青美者。阮籍诗：寒鸟相因依，日出正照水。
〔三〕刘孝威诗：扬帆乘浪花。
〔四〕费昶诗：春随杨柳归。
〔五〕沈约诗：巴童暗理瑟。
〔六〕朱注：尝闻一蜀士云，水鸡，其状如雄鸡而短尾，好宿水田中，今川人呼为水鸡翁。
〔七〕《方舆胜览》：锦屏山，在城南三里。冯忠恕记云：阆之为郡，当梁、洋、梓、益之冲，有五城十二楼之胜概。师氏曰：城南屏山，错绣如锦屏，号为天下第一，故曰天下稀。

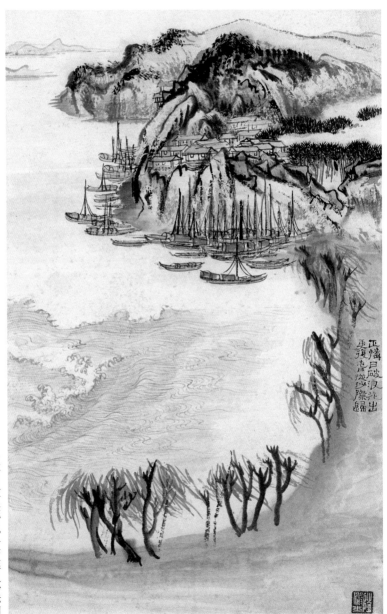

正怜日破浪花出，更复春从沙际归

秋野五首其五

身许麒麟画，年衰鸳鹭群。
大江秋易盛，空峡夜多闻。
径隐千重石，帆留一片云。
儿童解蛮语，不必作参军〔一〕。

　　末章，身在秋野，而自伤留滞也，承上隔南宫来。上二，客夔之故，下皆对景述情。老别鸳班，徒负许身初志，唯有卧病江峡而已。秋易盛，浪高水涨。夜多闻，风怒兽号。径隐石，避地已深。帆片云，归航在望。五六，分顶峡江，而意却注下。《杜臆》：末叹客巴日久，语带谑词。

　　〔一〕《世说》：郝隆为蛮府参军，上巳日作诗曰："娵隅跃青池。"桓温问："何物？"答曰："蛮名鱼为娵隅。"温曰："何为作蛮语？"隆曰："千里投公，始得蛮府参军，那得不蛮语也。"

　　前三章，叙日间景事。第四章，则自日而晚。末一章，则自晚而夜矣。凡杜诗连叙数首，必有层次安顿。

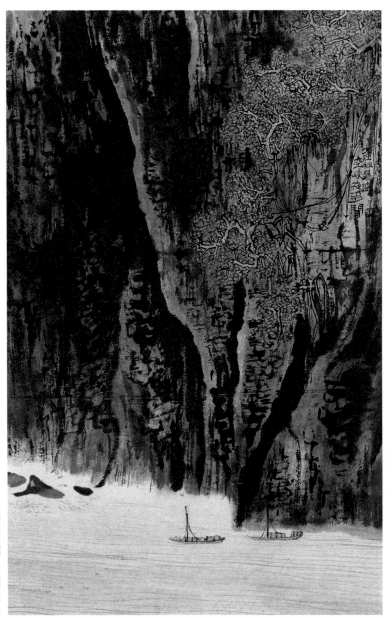

大江秋易盛，空峡夜多闻

大历三年春白帝城放船出瞿唐峡久居夔府将适江陵漂泊有诗凡四十韵

老向巴人里，今辞楚塞隅。入舟翻不乐，解缆独长吁。

从夔州放船叙起。公久欲出峡，及登舟后，仍不乐而长吁者，感怀在于身世。玩末二段可见。

窄转深啼狖，虚随乱浴凫。石苔凌几杖，空翠扑肌肤。叠壁排霜剑，奔泉溅水珠。杳冥藤上下，浓澹树荣枯。神女峰娟妙，昭君宅有无。曲留明怨惜，梦尽失欢娱。

此言放船佳境。峡窄船转，时闻猿狖啼深。虚舟随水，每见浴凫惊乱。二句山水并言。石苔若凌几杖，空翠直扑肌肤，二句舟行傍岸。峭壁排剑，飞泉溅珠，藤垂上下，树间荣枯，此舟中近见者。神女之峰，云雨梦杳，昭君之宅，琵琶留恨，此舟中远望者。《杜臆》：神女峰在目，故云娟妙。昭君宅未经，故云有无。多恨少欢，借二女以自慨也。

摆阖盘涡沸，敧斜激浪输。风雷缠地脉，冰雪曜天衢。鹿角真走险，狼头如跋胡。恶滩宁变色，高卧负微躯。书史全倾挠，装囊半压濡。生涯临臬兀，死地脱斯须。

此言放船经险。盘涡之沸，轰若风雷。激浪所输，白如冰雪。过鹿角、狼头，宁免变色，诚恐猝罹水患，负此残躯也。倾压几危，故以死地得生为幸。

不有平川决，焉知众壑趋。乾坤霾涨海，雨露洗春芜。鸥鸟牵丝扬，骊龙濯锦纾。落霞沉绿绮，残月坏金枢。泥笋苞初荻，沙茸出小蒲。雁儿争水马，燕子逐樯乌。绝岛容烟雾，环洲纳晓晡。前闻辩陶牧，转盼拂宜都。县郭南畿好，津亭北望孤。

此出峡所见景物。起二句，反接陡健，峡过则川平矣，因水行之快，故知众流所趋。霾涨海，形其渺茫。洗春芜，言其嫩绿。鸥鸟群飞，有类牵丝。骊龙出水，丽如濯锦。落霞映于绮波，残月没于金枢，皆平川中变幻也。荻笋含泥，蒲茸出沙，雁争水马，燕逐樯乌，平川中生动之致也。绝岛之中，能容烟雾，环洲之外，常纳晓晡，平川之大观尽此矣。陶牧可辩，江陵近也。宜都将拂，夷陵至也。出宜都县郭，则南畿在前。登峡州津亭，则长安在北。希曰：荻笋蒲茸，皆仲春时物，而雁燕去来，亦不同时。盖放船在正月，而作诗在二月。公以三月至江陵，故前后所见如此。

劳心依憩息，朗咏划昭苏。意遣乐还笑，衰迷贤与愚。飘萧将素发，汩没听洪炉。丘壑曾忘返，文章敢自诬。此生遭圣代，谁分哭穷途。卧疾淹为客，蒙恩早厕儒。廷争酬造化，朴直乞江湖。澶渼险相迫，沧浪深可逾。浮名寻已已，懒计却区区。

此自叙漂泊苦情。憩息，谓舟泊宜都。衰迷，谓老年混俗。返故丘而著诗文，此应前北望意。穷途作客，目前流落之感。廷争朴直，前救房管之事。身到沧浪而奔走区区，此应前南畿意。"丘壑曾忘返，文章敢自诬"，是慰心语。"此生遭圣代，谁分哭穷途"，是痛心语。"廷争酬造化，朴直乞江湖"，是惬心语。

喜近天皇寺，先披古画图。应经帝子渚，同泣舜苍梧。

上文历叙中途情景，下文又写到荆心事，此四句，乃上下关键。近寺披图，想古迹依然。经渚泣帝，伤圣治难逢。

朝士兼戎服，君王按湛卢。旄头初俶扰，鹑首丽泥涂。甲卒身虽贵，书生道固殊。出尘皆野鹤，历块匪辕驹。

自此至末，皆申明不乐长吁之故。此为生遭世乱，而思救时也。戎服按剑，臣主俱忧，总以吐蕃俶扰，而长安涂炭耳。此时武夫得志，儒术不尊，岂知出群历块，吾道固堪济世乎。公之自负，仍不浅矣。

伊吕终难降，韩彭不易呼。五云高太甲，六月旷抟扶。回首黎元病，争权将帅诛。山林托疲苶，未必免崎岖。

此慨致治无人，而忧叛将也。朝无伊吕大臣，以故韩彭难驭。今者五云之下，鹏抟南徙，将借江陵以托迹矣。但恐生民罢敝，而将帅争权，又未免崎岖迁播耳。然则漂泊将安止耶？卢注谓：伊吕指李泌归隐。张注谓：韩彭指藩镇跋扈。争权将帅，如成都之郭英乂、崔旰，互相杀伐，襄阳之来瑱、裴茙，谋夺节镇，皆是。未几，湖南有臧玠之乱，公之明炳几先如此。

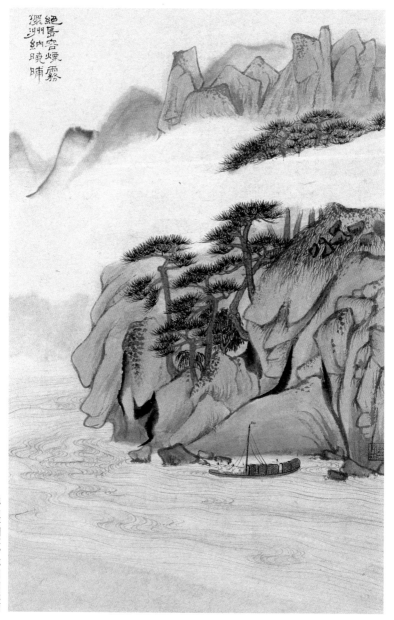

绝岛容烟雾，
环洲纳晓晡

倚杖盐亭县作

看花虽郭内[一]，倚杖即溪边。
山县早休市，江桥春聚船。
狎鸥轻白浪[二]，归雁喜青天[三]。
物色兼生意[四]，凄凉忆去年。

　　《杜臆》：阅前诗，知县中有山有溪，故有郭内溪边之句。早休市，见俗朴。春聚船，见民稠。狎鸥、归雁，俱物色而兼生意者。盐亭属梓州，盖去年避乱于此也。市承郭，船承溪。鸥雁承春，物色生意又承鸥雁，逐层接下甚明。

　　[一]首句用一虽字，自当作郭内。
　　[二]任昉诗：聊访狎鸥渚。
　　[三]何敬祖诗：归雁和鸣。
　　[四]何逊诗：华池物色曛。王褒诗：摧残生意余。

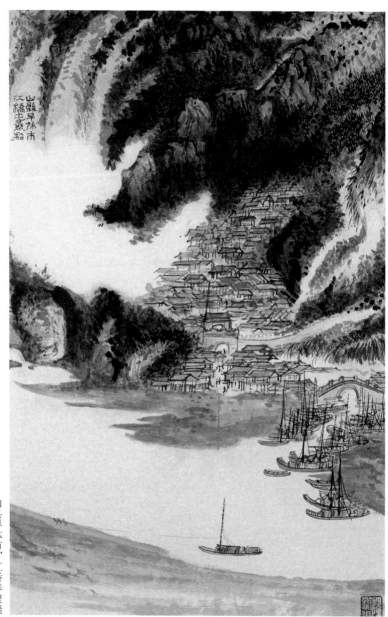

山县早休市，江桥春聚船

归　梦

道路时通塞，江山日寂寥。
偷生唯一老〔一〕，伐叛已三朝。
雨急青枫暮，云深黑水遥〔二〕。
梦魂归未得，不用楚辞招〔三〕。

　　上四叙事，身未得归。下四述梦，魂未得归。赵注：当时用兵，道路或通或塞，故江山气象，日见萧条。三朝，谓玄宗、肃宗、代宗。伐判，谓安、史、仆固、吐蕃也。青枫在楚，黑水在秦，盖梦中所见之景。《杜臆》：梦归未得，魂仍在楚，故不用招。归，指长安。黄生曰：五六，即"魂来枫林青，魂返关塞黑"意。七八，即"老魂归不得，归路恐长迷"意。

　　〔一〕《记》：不憖遗一老。
　　〔二〕《禹贡》：黑水西河惟雍州。蔡传：雍州之域，西据黑水，东距西河。又《禹贡》：导黑水至于三危，入于南海。蔡传：雍、梁二州西界，皆以黑水为界。是黑水自雍之西北，而直出梁之西南也。《寰宇记》：巂州越巂县有黑水。朱注：黑水源流非一，唐巂州地，泸水所出，泸水即黑水也。次公注：黑水，在鄠、杜之间。
　　〔三〕《楚辞·招魂》：魂兮归来，反故居些。

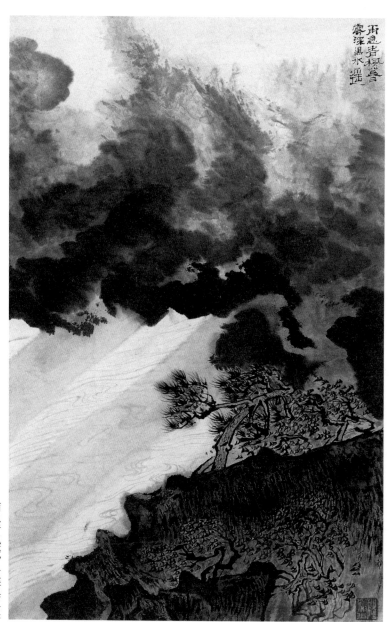

雨急青枫暮，云深黑水遥

绝句四首其三

两个黄鹂鸣翠柳，一行白鹭上青天。
窗含西岭千秋雪，门泊东吴万里船[一]。

三章，咏溪前诸景。此皆指现前所见，而近远兼举。

〔一〕范成大《吴船录》：蜀人入吴者，皆从合江亭登舟，其西则万里桥。杜诗"门泊东吴万里船"，此桥正为吴人设。

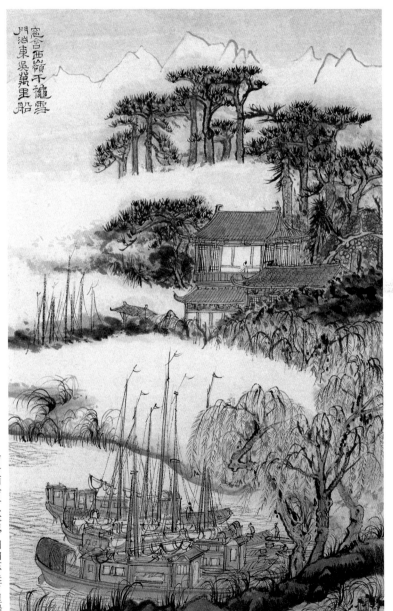

窗含西岭千秋雪，门泊东吴万里船

祠南夕望

百丈牵江色〔一〕，孤舟泛日斜。
兴来犹杖履，目断更云沙。
山鬼迷春竹〔二〕，湘娥倚暮花〔三〕。
湖南清绝地，万古一长嗟。

　　上四日夕望祠，下四望中之情。舟泛日斜，来途已远，故杖屦登岸，犹如昨日，而目断湘祠，渺隔云沙矣。回想花竹幽冥，倍觉吊古凄凉耳。张綖曰：如此清绝之地，徒为迁客羁人之所历，此万古所以同嗟也。结语极有含蓄。

〔一〕舟行上水，故用百丈竹索。
〔二〕《楚辞·山鬼》章：余处幽篁兮，终不见天。迷，遮迷也。
〔三〕郭璞《江赋》：协灵爽于湘娥。湘娥，即屈平所谓湘妃也。

　　黄生曰：此近体中吊屈原赋也，结亦自喻。日夕望祠，仿佛山鬼湘娥，如见灵均所赋者。因叹地虽清绝，而俯仰兴怀，万古共一长嗟，此借酒杯以浇块磊。山鬼湘娥，即屈原也。屈原，即少陵也。

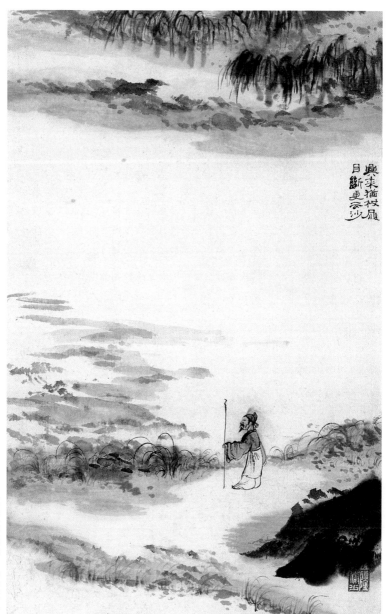

兴来犹杖履，目断更云沙

屏迹三首其二

用拙存吾道，幽居近物情〔一〕。
桑麻深雨露，燕雀半生成。
村鼓时时急，渔舟个个轻。
杖藜从白首〔二〕，心迹喜双清〔三〕。

次章，申言屏迹之志。下六分应一二。拙者心静，故能存道。幽居身暇，故近物情。桑麻、燕雀，动植对言。村鼓、渔舟，耕渔对言。皆物情之相近者。对此而心迹两清，吾道得以常存矣。赵汸注：雨露、生成，句中自对，语意深厚老成，识得生物气象。《杜臆》：半生成，谓生者已成，成者又生，半字最佳。心迹二字，乃三首之眼。公在草堂，地僻可以屏迹，而性懒亦宜于屏迹也。

〔一〕江淹诗：物情弃疵贱。
〔二〕《庄子》：原宪杖藜而应门。
〔三〕谢灵运诗：心迹双寂寞。杨守址曰：心迹双清，言无尘俗气也。

罗大经曰：杜诗："桑麻深雨露，燕雀半生成。"陈后山诗："辍耕扶日月，起废极吹嘘。"或疑虚实不类，不知生为造，成为化，吹为阴，嘘为阳，气势力量，与雨露日月，正相配也。

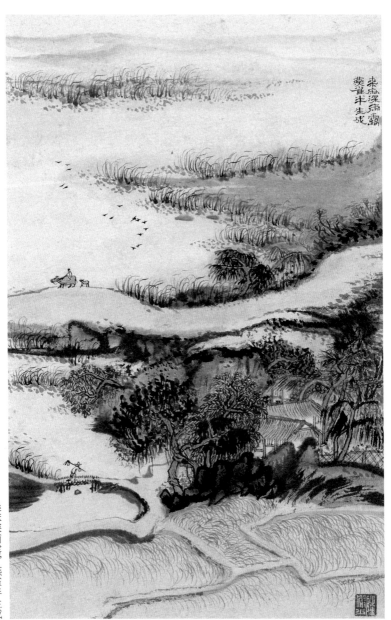

桑麻深雨露
燕雀半生成

桑麻深雨露，燕雀半生成

泛江送客

二月频送客，东津江欲平。
烟花山际重^{〔一〕}，舟楫浪前轻。
泪逐劝杯下^{〔二〕}，愁连吹笛生^{〔三〕}。
离筵不隔日^{〔四〕}，那得易为情。

　　上四泛江送客，下四临别伤情。　春水生，故江平。烟花承二月，舟楫承东津。重轻二字，眼在句底。把杯闻笛，适足增悲，离筵故也。不隔日，应上频送。

　　〔一〕王融诗：烟花杂如雾。"烟花山际重"，重乃浓厚之意。黄生云：重即平声深字，言望去非一重也。
　　〔二〕隋尹式诗：泪逐断弦挥。
　　〔三〕王洙曰：马融去京逾年，有洛客逆旅吹笛，暂闻之甚悲感。
　　〔四〕离筵，祖席也。

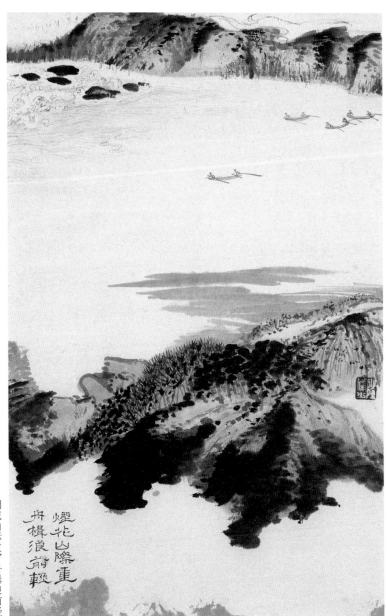

烟花山际重，舟楫浪前轻

峡口二首其二

时清关失险，世乱戟如林〔一〕。
去矣英雄事〔二〕，荒哉割据心〔三〕。
芦花留客晚〔四〕，枫树坐猿深〔五〕。
疲苶烦亲故〔六〕，诸侯数赐金〔七〕。

　　次章，溯往事而伤羁旅也。上四，言形胜之盛衰，皆因人事。下四，言客夔之景况，有愧人情。英雄，承时清，如光武、昭烈之平蜀是也。割据，承世乱，如公孙述、李特之僭蜀是也。孤客对猿，不胜凄恻。亲故赠金，何解穷愁耶。公自注：主人柏中丞，频分月俸。

〔一〕《书》：纣率其旅如林。
〔二〕《魏志》：田丰举杖击地曰："惜哉！事去矣。"
〔三〕陈子昂诗：荒哉穆天子。
〔四〕骆宾王诗：雁起芦花晚。
〔五〕"枫树坐猿深"，坐字下得奇，深字下得逸，然各有所本。张说诗"树坐参猿啸"，宋之问诗"猿啼江树深"，一句中两用之，可称入化。
〔六〕《叹逝赋》：同时亲故。
〔七〕《陈平传》：赐金尚在。

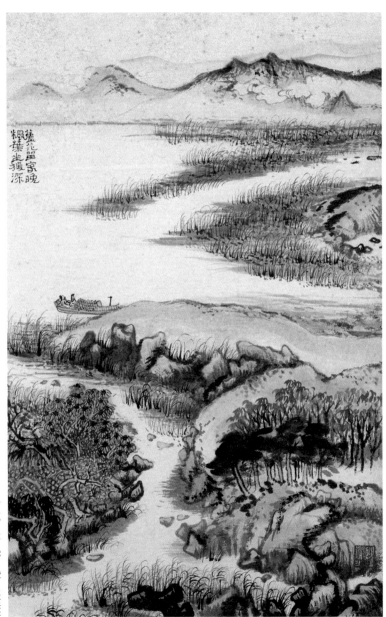

芦花留客晚，枫树坐猿深

白帝城最高楼

城尖径仄旌旆愁，独立缥缈之飞楼〔一〕。
峡坼云霾龙虎卧〔二〕，江清日抱鼋鼍游。
扶桑西枝对断石，弱水东影随长流〔三〕。
杖藜叹世者谁子〔四〕？泣血迸空回白头〔五〕。

首写楼高，次联近景，三联远景，皆独立所想见者。末乃感慨当世。尖，城角也。径，步道也。旌旆亦愁，言其高而且险也。韩廷延云：云霾坼峡，山水盘拏，有似龙虎之卧。日抱清江，滩石波荡，恍如鼋鼍之游。与"江光隐见鼋鼍窟，石势参差乌鹊桥"同一句法，皆登高临深，极形容疑似之状耳。朱注：峡之高，可望扶桑西向。江之远，可接弱水东来。与"朱崖着毫发，碧海吹衣裳"同义。

〔一〕《海赋》：神仙缥缈。
〔二〕庾信诗：暗石疑藏虎，盘根似卧龙。
〔三〕曹植诗："东观扶桑曜，西临弱水流。"是正言东西也。此诗"扶桑西枝"，是就东言西；"弱水东影"，是就西言东。《山海经》：大荒之中，旸谷，上有扶桑，十日所浴，居水中。有大木，九日居下枝，一日居上枝。《禹贡》：弱水既西。《淮南子》：弱水自穷石。注：穷石，在张掖北，其水弱不能出羽。
〔四〕阮籍诗：所怜者谁子。
〔五〕丁仪《寡妇赋》：涕流迸以琳琅。字书：迸，散走也。

王嗣奭曰：此诗真作惊人语，是缘忧世之心发之，以自消其垒块。叹世二字，为一章之纲。泣血迸空，起于叹世。以迸空写高楼，落想尤奇。
黄生曰：城尖径仄，与花近高楼，寓慨一也。花近高楼，以伤心而直陈其事。城尖径仄，以泣血而微见其辞。直陈其事，不失和平温厚之音。微见其辞，翻成激楚悲壮之响。

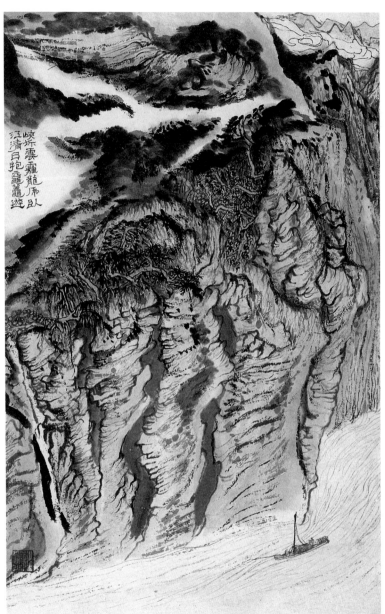

峡坼云霾龙虎卧，江清日抱鼋鼍游

登岳阳楼

昔闻洞庭水〔一〕，**今上岳阳楼。**
吴楚东南坼〔二〕，**乾坤日夜浮**〔三〕。
亲朋无一字〔四〕，**老病有孤舟**〔五〕。
戎马关山北〔六〕，**凭轩涕泗流**〔七〕。

《岳阳风土记》：岳阳楼，城西门楼也，下瞰洞庭景物宽阔。

上四写景，下四言情。昔闻、今上，喜初登也。包吴楚而浸乾坤，此状楼前水势。下则只身漂泊之感，万里乡关之思，皆动于此矣。《杜臆》：三四已尽大观，后来诗人，何处措手？下四只写情，方是做自己诗，非泛咏岳阳楼也。黄生曰：末以凭轩二字，绾合登楼。

〔一〕《国策》：吴起曰："左有彭蠡之波，右有洞庭之水。"叶秉敬曰：或疑洞庭楚地，何远及于吴？考《荆州记》，君山在洞庭湖中，上有道通吴之包山。今吴之太湖，亦有洞庭山，以潜通君山，故得名。或疑"乾坤日夜浮"，有似咏海。考《水经注》，洞庭湖广五百里，日月若出没其中。又《拾遗记》：洞庭山浮于水上。方知杜句所云，皆是洞庭本色。

〔二〕《三辅黄图》：南极吴楚。《史记·赵世家》：地坼东南。

〔三〕谢朓诗：大江日夜流。

〔四〕谢朓诗：有酒招亲朋。

〔五〕《归去来辞》：或棹孤舟。

〔六〕《道德经》：戎马生于郊。《恨赋》：关山无极。

〔七〕《登楼赋》：凭轩槛以遥望兮。张载诗：登崖远望涕泗流。鼻出曰涕，目出曰泗。

黄生曰：前半写景，如此阔大，五六自叙，如此落寞，诗境阔狭顿异。结语凑泊极难，转出"戎马关山北"五字，胸襟气象，一等相称，宜使后人搁笔也。

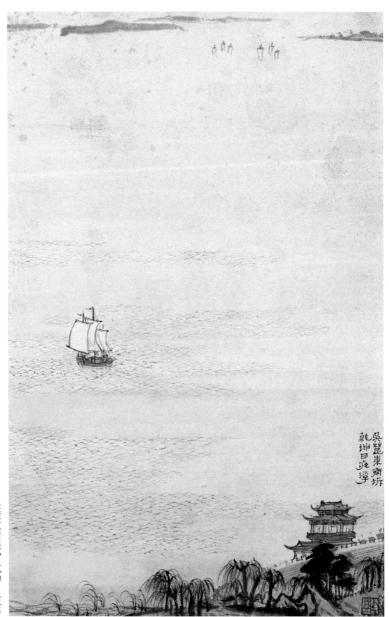

吴楚东南坼，乾坤日夜浮

忆幼子

骥子春犹隔〔一〕，**莺歌暖正繁**〔二〕。
别离惊节换〔三〕，**聪慧与谁论**〔四〕。
涧水空山道〔五〕，**柴门老树村**〔六〕。
忆渠愁只睡，炙背俯晴轩〔七〕。

　　此章，情景间叙。莺歌节换，言景。子隔谁论，言情。涧水柴门，家在鄜州之景。愁睡晴轩，长安思子之情。春犹隔，自去夏离家，至春犹隔也。赵汸注：本是听莺歌而忆幼子，起用倒叙法，即所云"恨别鸟惊心"也。

　　〔一〕《北史》：裴宣明二子景鸾、景鸿，并有逸才，河东呼景鸾为骥子，景鸿为龙文。
　　〔二〕黄生注：莺歌，暗比学语之儿。乐府古词：花笑莺歌咏。卢照邻诗：莺啼知岁隔。
　　〔三〕苏武诗：良友远别离。鲍照诗：何言淹留节回换。
　　〔四〕诸葛武侯《与兄瑾书》：瞻今八岁，聪慧可爱。
　　〔五〕《尚书》孔安国传：通道所经，有涧水坏道。魏徵诗：空山啼夜猿。
　　〔六〕曹植诗：柴门何萧条。《抱朴子》：午日称仙人者，老树也。
　　〔七〕嵇康《与山涛书》：野人有快炙背而美芹子者。黄生注：俯字善画炙背之态。何逊诗：晴轩连瑞气。

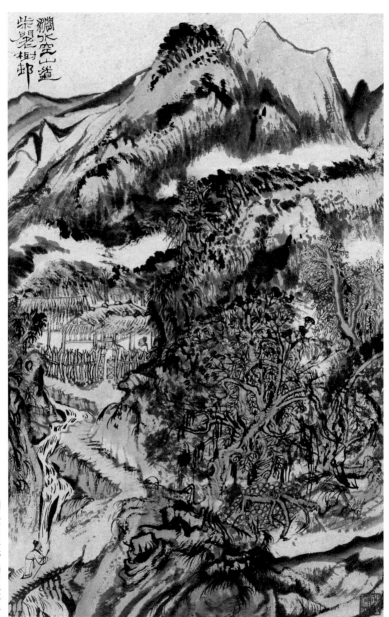

澜水空山道，柴门老树村

十二月一日三首其二

寒轻市上山烟碧〔一〕，日满楼前江雾黄〔二〕。
负盐出井此溪女〔三〕，打鼓发船何郡郎〔四〕。
新亭举目风景切〔五〕，茂陵著书消渴长〔六〕。
春花不愁不烂熳，楚客惟听棹相将〔七〕。

次章，承云安。上四云安景事，下四云安情绪。烟碧、雾黄，冬暖之色。此溪女，嫌其俗陋。何郡郎，怪其冒险。中原未平，故有新亭风景之伤。肺病留蜀，故有茂陵消渴之慨。春花，应春动。听棹，思出峡也。

〔一〕何逊诗：山烟涵树色。

〔二〕鲍照诗：蒙昧江上雾。

〔三〕《马岭谣》：三牛对马岭，不出贵人出盐井。远注：云安人家有盐井，其俗以女当门户，皆贩盐自给。《唐书》：夔州奉节县，有永安井盐官，又，云安、大昌皆有盐官。

〔四〕又云：峡中多曲，江有峭石，两舟相触，急不及避，故发船多打鼓，听前船鼓声既远，后船方发，恐相值触损也。《何氏语林》：王敦尝坐武昌钓台，闻行船打鼓，嗟称其能。

〔五〕《王导传》：中州士人避乱江左，每至暇日，邀饮新亭，周颙中坐叹曰："风景不殊，举目有江山之异。"《通鉴注》：新亭去江宁县十里，近临江诸。切，乃凄切之切。

〔六〕茂陵著书，用司马相如事。顾注：夔为南楚，故自称楚客。鲍照诗：楚客心悠哉。

〔七〕《仪礼注》：相将，彼此相扶助。陶潜诗：相将还旧居。《杜臆》：发必同行。故曰相将，犹俗云船帮。

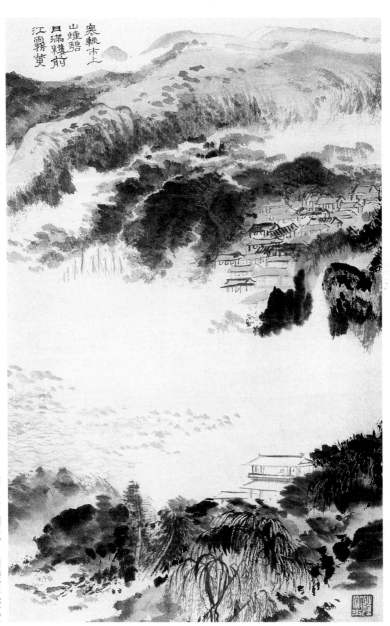

寒輕市上
山煙碧
日滿樓前
江霧黃

寒轻市上山烟碧，日满楼前江雾黄

水槛遣心二首其二

蜀天常夜雨[一]**，江槛已朝晴。**
叶润林塘密[二]**，衣干枕席清**[三]**。**
不堪衹老病，何得尚浮名。
浅把涓涓酒[四]**，深凭送此生**[五]**。**

　　次章，说初晴晓景，下四言情。叶润承雨，衣干顶晴。老病忘名，酒送余生，此对景而遣怀也。

〔一〕蜀中雅州，常多阴雨，号曰漏天。
〔二〕王勃诗：林塘花月下，别是一番春。
〔三〕陶潜诗：夜中枕席冷。
〔四〕《杜臆》曰：浅把，见无奢愿也。
〔五〕远注：公诗喜用送字，如送老、送此生之类，然亦有本。
谢朓诗"远近送春日"，沈约诗"送日隐高阁"，亦曾用之矣。

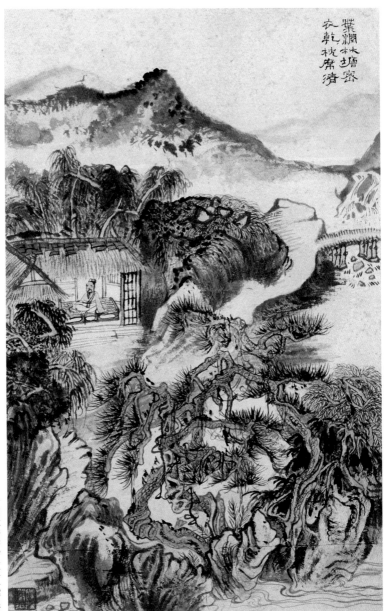

叶润林塘密，衣干枕席清

云安九日郑十八携酒陪诸公宴

寒花开已尽〔一〕，菊蕊独盈枝〔二〕。
旧摘人频异，轻香酒暂随。
地偏初衣夹〔三〕，山拥更登危〔四〕。
万国皆戎马，酣歌泪欲垂〔五〕。

上四，九日自伤飘荡。下四，云安慨世乱离。人指诸公，曰频异，忆去年也。郑方携酒，曰暂随，念将来也。初衣夹，见地气之暖。更登危，见山城之高。

〔一〕张正见诗：霜雁排空断，寒花映日鲜。
〔二〕沈佺期诗：魏文颁菊蕊，汉武赐萸囊。
〔三〕陶潜诗：心远地自偏。《说文》：夹，无絮衣。《秋兴赋》：藉莞蒻，御夹衣。
〔四〕《风俗通》：九日登高，以禳灾厄。《记》：孝子不登危。
〔五〕《商书》：酣歌于室。

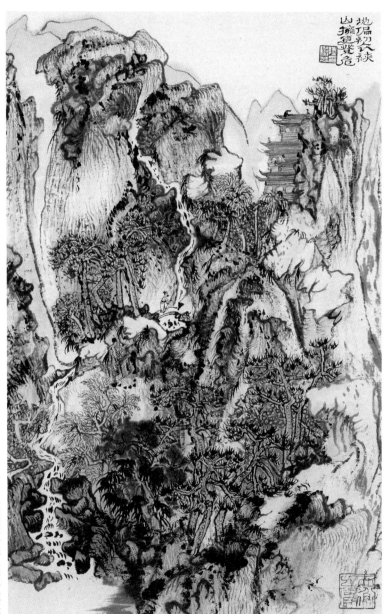

地偏初衣夹，山拥更登危

行次盐亭县聊题四韵奉简严遂州蓬州两使君咨议诸昆季

马首见盐亭，高山拥县青。
云溪花淡淡，春郭水泠泠。
全蜀多名士〔一〕，严家聚德星〔二〕。
长歌意无极，好为老夫听。

上四盐亭之景，下四简严昆弟。首二乃远望，次二乃近见，五六言地灵而人杰。顾注：题止四韵，而曰长歌，反复长吟，意思无穷也。

〔一〕《蜀都赋》：近则江汉炳灵，世载其英。蔚若相如，皭若君平，王褒晔晔而秀发，扬雄含章而挺生。"全蜀多名士"，本此。

〔二〕《异苑》：陈仲弓与诸子侄造荀季和父子，于时德星聚，太史奏五百里内有贤人聚。

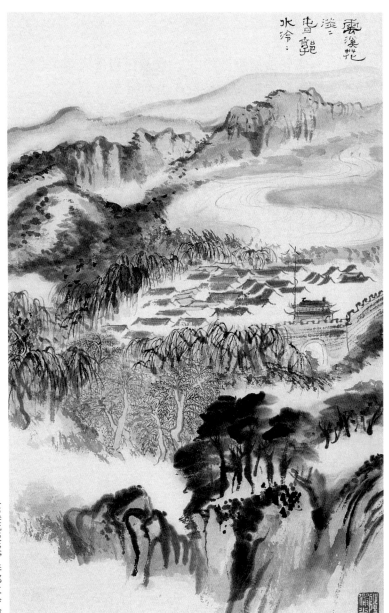

云溪花淡淡，春郭水泠泠

将赴成都草堂途中有作先寄严郑公五首其四

常苦沙崩损药栏^{〔一〕}，也从江槛落风湍^{〔二〕}。
新松恨不高千尺^{〔三〕}，恶竹应须斩万竿^{〔四〕}。
生理只凭黄阁老，衰颜欲付紫金丹^{〔五〕}。
三年奔走空皮骨^{〔六〕}，信有人间行路难^{〔七〕}。

　　四章，言故园虽芜，而严公可依。上四叙景，下四叙情。药栏、江槛，昔所结构者。新松、恶竹，昔所栽蓺者。谋生驻颜，俱借严公，庶从前奔走艰难，得以休息耳。五六自伤贫老，作望严之词，严盖雅好服食，故着金丹句。邵注三年奔走，谓往来梓、阆之间。

　　〔一〕萧抃诗：沙崩闻韵鼓。
　　〔二〕刘辰曰：设江槛以减杀风湍，则沙岸不至崩颓矣。
　　〔三〕吴均《咏松》诗：何当数千尺，为君覆明月。
　　〔四〕《史记·货殖传》：竹竿万个。
　　〔五〕生理二句，语涉陈腐。陆机诗：生理各万端。蔡云：《国史补》："两省相呼为阁老。"武在至德间为给事中，时公为左拾遗，正联两省也。《抱朴子》：金丹烧之愈久，变化愈妙，令人不老不死。《参同契》：色转更为紫，赫然成还丹。《云笈七签》：合丹法，火至七十日，药成，五色飞华，紫云乱映，名曰紫金，其盖上紫霜，名曰神丹。古乐府歌行：定取金丹作几服，能令华表得千年。
　　〔六〕《南史》：杜栖以父病，旬日之间，便皮骨自支。
　　〔七〕古乐府有《行路难》。

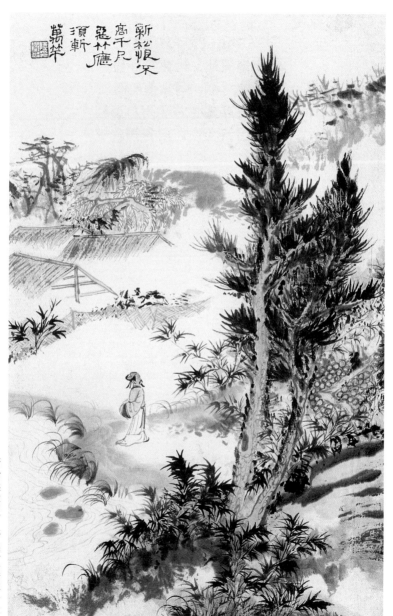

新松恨不高千尺，恶竹应须斩万竿

送段功曹归广州

南海春天外，功曹几月程。
峡云笼树小，湖日荡船明〔一〕。
交趾丹砂重〔二〕，韶州白葛轻〔三〕。
幸君因旅客〔四〕，时寄锦官城。

上四，段归广州。下四，望其寄赠。南海，所归之地。春天，启行之时。峡云、湖日，经过之景。丹砂、白葛，广州所产者，借以延年而却暑也。《杜臆》：送行在春，而数月之程，不能春到，故云春天外。三峡山高，故云笼树而小。洞庭湖阔，故曰荡船而明。胡夏客曰：砂重葛轻，游客是物相索，自古然矣。

〔一〕出峡以后，必经洞庭而后至广。旧指蜀中东湖、西湖，未然。

〔二〕交趾国，近岭南。

〔三〕《唐书》：韶州始兴郡，属岭南道。

〔四〕杜审言诗：旅客三秋至。

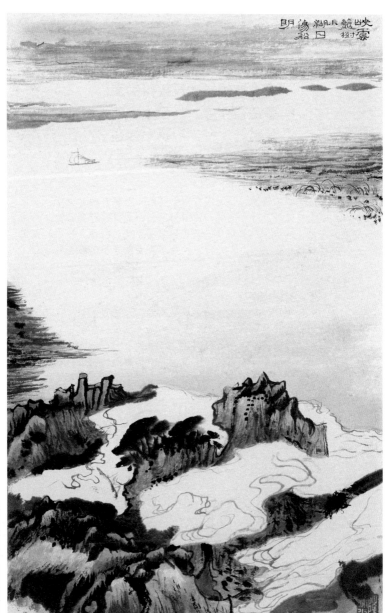

峡云笼树小，湖日荡船明

远　游

江阔浮高栋[一]，云长出断山。
尘沙连越嶲，风雨暗荆蛮[二]。
雁矫衔芦内，猿啼失木间[三]。
敝裘苏季子，历国未知还。

　　此登江楼而叹远游也。上四言景，是赋。下四言情，兼比。日色映江，故水光浮栋，岭腰云截，故断际露山，此见晴而忽云也。遥瞻越嶲，则尘沙连接，近望荆蛮，则风雨暗迷，此见阴而且雨也。雁衔芦，前行已倦；猿失木，无处可依，故下有裘敝未还之感。

　　〔一〕朱超诗：高栋响行雷。
　　〔二〕陈子昂诗：离亭风雨暗。越嶲郡，今四川都司。《华阳国志》：司马相如开僰道，通南中，置越嶲郡。荆蛮，即荆州。
　　〔三〕《淮南子》：雁从风而飞，以爱气力；衔芦而翔，以避弋缴。张华赋：又矫翼而增逝，徒衔芦而避缴。梁简文帝诗：雁去衔芦上，猿戏绕枝来。《淮南子》：猿狖失木而擒于狐狸，非其处也。

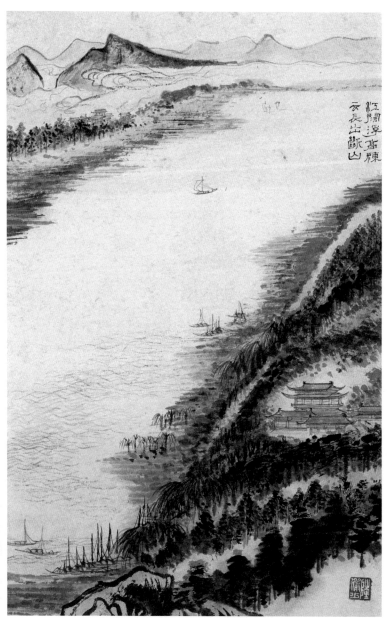

江阔浮高栋，云长出断山

小　至

天时人事日相催〔一〕，冬至阳生春又来。
刺绣五纹添弱线〔二〕，吹葭六琯动飞灰〔三〕。
岸容待腊将舒柳，山意冲寒欲放梅。
云物不殊乡国异〔四〕，教儿且覆掌中杯〔五〕。

　　上六冬至景事，下则对酒思乡也。一年各有时事，到冬至春来，而岁功将尽，故云相催。线揆景、灰候气，此承冬至。柳将舒、梅欲放，此承春来。或以三四贴人事，五六贴天时，似是而非。首句"天时人事"，原从已往说到现在，且三四亦正言天时，不得分属也。朱瀚曰：将舒承容，欲放承意，用字精贴如此。

　　〔一〕《晋书·杜预传》：天时人事，不得如常。
　　〔二〕《史记》：刺绣纹，不如倚市门。黄希曰：线有五色，故云五纹。《唐杂录》：唐宫中以女工揆日之长短，冬至后，日晷渐长，比常日增一线之功。
　　〔三〕《汉书》：以葭莩灰实律管，候至则灰飞管通。冬至之律，为黄钟也。葭，芦也。管或以玉为之，凡十有二。六琯，举律以该吕也。《后汉·律历志》：候气之法，为室三重，布缇缦，木为案，内庳外高，加律其上，以葭莩灰抑其内端，按律候之，气至者灰去。
　　〔四〕杨慎曰：《左传》：分至启闭，必书云物。旧注引此。考《春秋感精符》：冬至有云迎送日者，来岁美。宋忠注：云迎日出，云送日没也。冬至用书云，当指此。
　　〔五〕覆杯，有二义。邓粲《晋书》：晋元帝好酒，王导深谏。帝令左右进觞，饮而覆之，自是遂不复饮。此覆杯，是不饮也。鲍照《三日》诗"临流竞覆杯"，此覆杯是快饮也。公《坠马》诗云"喧呼且覆杯中绿"，知此诗乃尽饮之义。

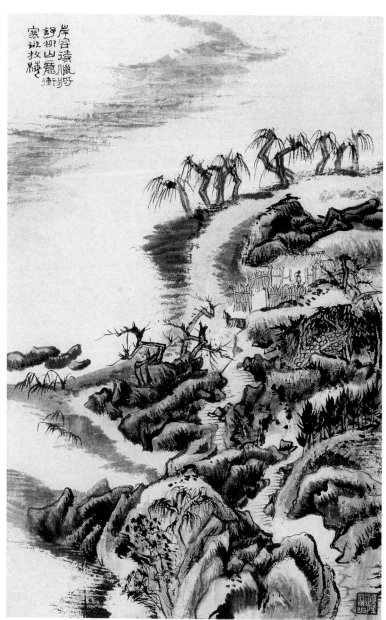

岸容待腊将舒柳，
山意冲寒欲放梅

登　楼

花近高楼伤客心〔一〕，万方多难此登临〔二〕。
锦江春色来天地〔三〕，玉垒浮云变古今〔四〕。
北极朝廷终不改〔五〕，西山寇盗莫相侵〔六〕。
可怜后主还祠庙〔七〕，日暮聊为《梁父吟》〔八〕。

　　上四登楼所见之景，赋而兴也。下四登楼所感之怀，赋而比也。以天地春来，起朝廷不改；以古今云变，起寇盗相侵，所谓兴也。时郭子仪初复京师，而吐蕃又新陷三州，故有北极、西山句，所谓赋也。代宗任用程元振、鱼朝恩，犹后主之信黄皓，故借祠托讽，所谓比也。《梁父吟》，思得诸葛以济世耳。伤心之故，由于多难。而多难之事，于后半发明之。其辞微婉而其意深切矣。

　　〔一〕古诗：西北有高楼。陆机诗：春芳伤客心。
　　〔二〕《书》：嗟尔万方有众。《诗》：王事多难。刘孝绰诗：况在登临地。
　　〔三〕锦江，别见。梁简文帝诗：春色映空来。
　　〔四〕《杜臆》：玉垒山在灌县西，唐贞观间设关于其下，乃吐蕃往来之冲。卢思道《蜀国弦》：云浮玉垒夕，日映锦城朝。《楚辞》：怜浮云之相佯。左思诗：荒涂横古今。
　　〔五〕《尔雅》：北极谓之北辰。远注：终不改，所谓庙貌依然、钟虡无恙也。
　　〔六〕顾注：广德元年十月，吐蕃陷京师，立广武郡王承宏为帝。郭子仪收京，乘舆反正。是年十二月，吐蕃又陷松、维、保三州，高适不能救。西山近于维州。
　　〔七〕吴曾《漫录》：蜀先主庙，在成都锦官门外，西挟即武侯祠，东挟即后主祠。蒋堂帅蜀，以禅不能保有土宇，始去之。所谓"后主还祠庙"者，书所见以志慨也。
　　〔八〕考《乐府解》，曾子耕太山之下，天雨雪，旬日不得归，思其父母而作《梁父歌》，本《琴操》也。武侯早孤力耕，为《梁父吟》，意实本此。

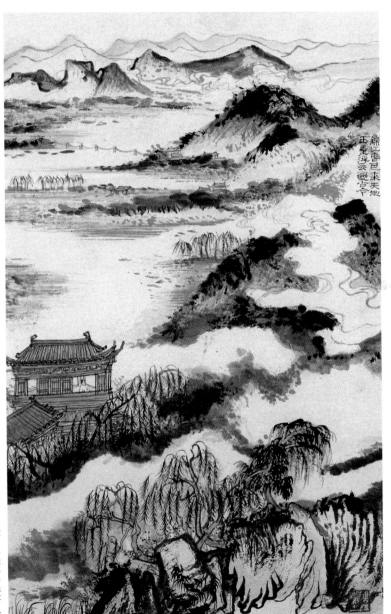

锦江春色来天地，玉垒浮云变古今

屏迹三首其三

晚起家何事，无营地转幽。
竹光团野色〔一〕，舍影漾江流。
失学从儿懒，长贫任妇愁。
百年浑得醉，一月不梳头〔二〕。

　　三章，又申用拙、幽居意。下六分应次句。洪仲注：首联乃一问一答。《杜臆》：无营，根用拙；地幽，根幽居。竹光二句，申地幽，以补幽居佳景。失学四句，申无营，以发用拙余意。洪注谓末联以放达寓悲凉，是也。不然，百年常醉，懒不梳头，成何人品乎？上有"年荒乏酒价"句，则知"百年浑得醉"，尚属期望之词。

　　〔一〕谢朓诗：月阴洞野色。
　　〔二〕《绝交书》：头面常一月十五日不洗。

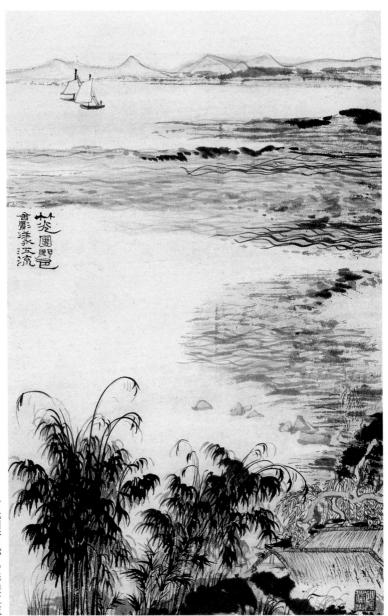

竹光团野色，舍影漾江流

南　邻

锦里先生乌角巾^[一]，园收芋栗不全贫^[二]。
惯看宾客儿童喜^[三]，得食阶除鸟雀驯^[四]。
秋水才深四五尺^[五]，野航恰受两三人^[六]。
白沙翠竹江村暮^[七]，相送柴门月色新^[八]。

　　上四造山人之居，下则喜其同舟送别也。黄生注：乌角巾与锦里相映带，起语逸致。角巾，隐士之冠。芋栗，野人之食。儿童喜，接人之厚。鸟雀驯，待物之仁。诗善炼格，前段叙事，数层括以四语。后段写景，一意拓为半篇。儿童、鸟雀，用倒装法。秋水、野航，用流对法。

　　〔一〕《华阳国志》：西城，故锦官城也。锦江，濯锦其中则鲜明，故命曰锦里。《南史》：刘岩隐逸不仕，常着缁衣小乌巾。《通鉴》：范通谓王浚曰："君平吴之日，当角巾归第。"
　　〔二〕宋之问诗：栗芋秋新熟。《杜臆》：芋栗止于一物，作芋栗，可该园中所产。
　　〔三〕陆瑜诗：姮娥婺女惯相看。《公孙弘传》：宾客故人。《后汉·郭汲传》：有儿童数百迎之，曰："闻使君到，喜，故来迎。"
　　〔四〕《景福殿赋》：阶除连延。谢灵运诗：空庭来鸟雀。
　　〔五〕《庄子》：秋水时至。《水经注》：大者长四五尺。
　　〔六〕钱笺：山谷云：航，方舟也，当以艇为正，音平声。《方言》云：小舟也。
　　〔七〕《湘中记》：白沙如霜雪。梁昭明太子《扇赋》：折翠竹之枝。
　　〔八〕吴筠诗：相送出江浔。

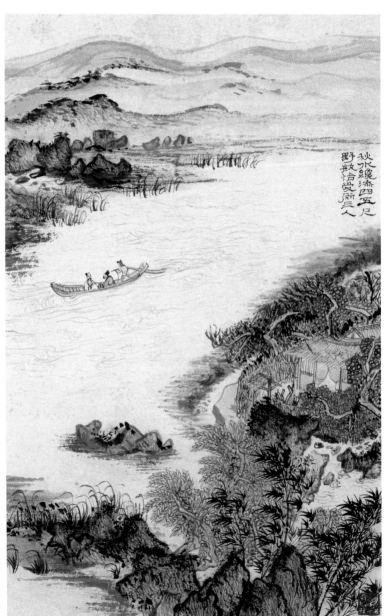

秋水才深四五尺，野航恰受两三人

子 规

峡里云安县，江楼翼瓦齐〔一〕。
两边山木合〔二〕，终日子规啼。
眇眇春风见〔三〕，萧萧夜色凄〔四〕。
客愁那听此，故作傍人低。

　　此听子规而动客愁也。峡中有县，县前有江，江上有楼，楼边拥以山木，而子规终日啼号。当此春风之际，俨如夜色凄凉，客愁何堪听此，况故作低声以近人乎。八句一气滚下。夜色即就日间言，此《杜臆》之说也。眇眇，指子规。萧萧，指山木。申涵光曰："两边山木合，终日子规啼"，爽豁如弹丸脱手，此太白隽语也。

〔一〕梦弼曰：翼瓦谓檐宇飞扬，如鸟之张翼。
〔二〕庾信诗：清梵两边来。
〔三〕鲍照诗：眇眇负霜鹤。
〔四〕夏侯湛《秋夕赋》：木萧萧以被风。

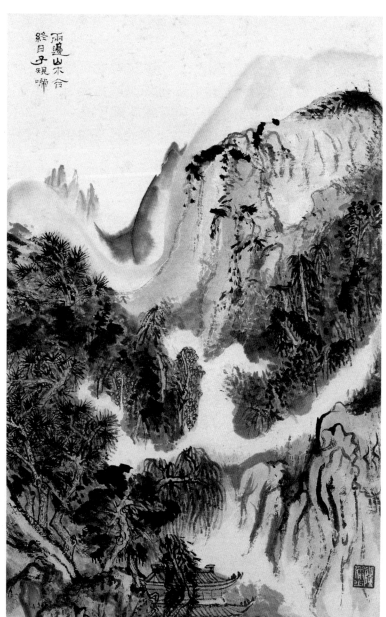

两边山木合，终日子规啼

滕王亭子二首其一

君王台榭枕巴山^{〔一〕}，万丈丹梯尚可攀^{〔二〕}。
春日莺啼修竹里^{〔三〕}，仙家犬吠白云间^{〔四〕}。
清江锦石伤心丽，嫩蕊浓花满目斑。
人到于今歌出牧^{〔五〕}，来游此地不知还。

此章赋滕王亭子，对景而怀古也。台榭当春，故听莺啼竹里。丹梯极峻，故想犬吠云间。江石丽而伤心，抚遗迹也。花蕊斑然满目，逢春色也。来不知还，就滕王出牧时言之，讥其佚游无度也。旧以来游指后人，《杜臆》不从。

〔一〕《楚语》：先王之为台榭也。

〔二〕《杜臆》：地志：阆中多仙圣游集之迹，城东有天目山，乃葛洪修炼之所；有文山，张道陵授徒符箓处，万丈丹梯谓此。

〔三〕杨慎曰：修竹用梁孝王事，犬吠云中用淮南王事，人皆知之。尝怪修竹无莺啼字，后见孙绰《兰亭诗》"啼莺吟修竹，游鳞戏澜涛"，乃知杜老用此，读书不多，未可轻议古人。

〔四〕《十洲记》：瀛洲在东海中，洲上多仙家，风俗似吴人，山川如中国。《神仙传》：八公与淮南王安，白日升天，临去时余药器置在中庭，鸡犬舐啄之，尽得升天，故鸡鸣天上，犬吠云中。按《汉书》：淮南王安，以不法受诛，无升天事，乃八公之徒造为此说，以掩其罪也。

〔五〕民到于今，见《论语》。沈约诗：建麾作牧，明德攸在。《诗》：来游来歌。

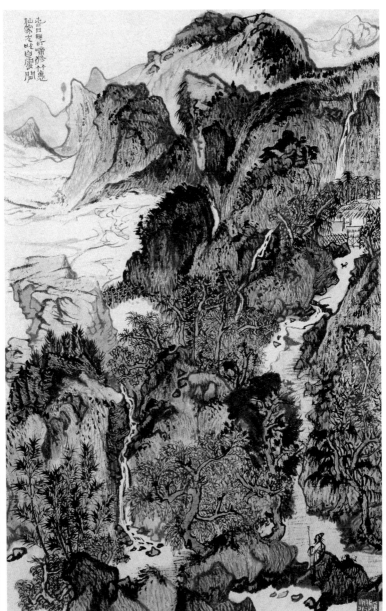

春日莺啼修竹里，仙家犬吠白云间

题玄武禅师屋壁

何年顾虎头^{〔一〕}，满壁画沧洲。
赤日石林气^{〔二〕}，青天江水流。
锡飞常近鹤^{〔三〕}，杯渡不惊鸥^{〔四〕}。
似得庐山路，真随惠远游^{〔五〕}。

　　上四记画壁，下四赞禅师。石林、江海，就画中形容山水，足上沧洲意。锡飞、杯渡，从山水想见人物，起下惠远意。中间四句，虽皆言景而意各有属。"锡飞常近鹤"，全用《高僧传》事。"杯渡不惊鸥"，参用《传灯录》及《列子》海鸥事。本不相蒙。大概壁画上，山前有鹤，水际有鸥，因此想出锡飞、杯渡，以点缀之，此诗家无中生有之法。不然，强用惊鸥，为衬韵矣。

　　〔一〕生注：起语本借形，说得突然惊怪。杜修可曰：顾恺之，小字虎头，晋陵无锡人，多才气，尤工丹青，传写形势，莫不绝妙。曾于瓦棺寺北殿画维摩诘，画讫，光耀月余。
　　〔二〕《楚辞》：上有石林。
　　〔三〕《天台赋》：应真飞锡以蹑虚。注：应真，得道人，执锡杖行于虚空，故曰飞也。《高僧传》：舒州潜山最奇绝，而山麓尤胜。志公与白鹤道人欲之，同白武帝。帝俾各以物识其地，得者居之。道人以鹤，志公以锡。已而鹤先飞去，至麓将止，忽闻空中锡飞声，志公之锡，遂卓于山麓。道人不怿，然以前言不可食，遂各于所识筑室焉。
　　〔四〕旧注：刘宋时杯渡者，不知姓名，常乘木杯渡水，止宿一家，有金像，求之弗得，因窃以去。主人追之至孟津，浮木杯渡河，无假风棹，轻疾如飞。庾信《麦积崖佛龛铭》：飞锡遥来，度杯远至。
　　〔五〕惠远住庐山，一时名人如刘遗民、雷次宗辈，并弃世遗荣，依远游止。沈氏曰：陶渊明与惠远游，从结白莲社，公盖以陶自比也。

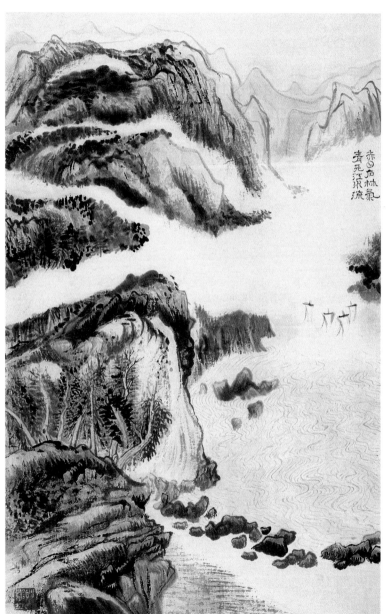

赤日石林气
青天江水流

上牛头寺

青山意不尽，兀兀上牛头。
无复能拘碍〔一〕，真成浪出游〔二〕。
花浓春寺静，竹细野池幽。
何处啼莺切〔三〕，移时独未休。

　　首章，初上寺而赋也。上四登山，喜心目之旷。下四入寺，咏景物之佳。山意不尽，谓峦嶂层叠。兀兀，连步登陟貌。无拘碍，触景萧洒。浪出游，恣情览胜。花竹之下，寺静池幽，反觉莺啼太切，真是巧于形容。

　　〔一〕《虞诩传》：勿令有所拘碍。何逊诗：吾人少拘碍，得性便游逸。
　　〔二〕梁简文诗：真成恨不已。
　　〔三〕钱笺：图经云：山上无禽鸟栖集。而杜诗有莺啼之句，则图经误也。

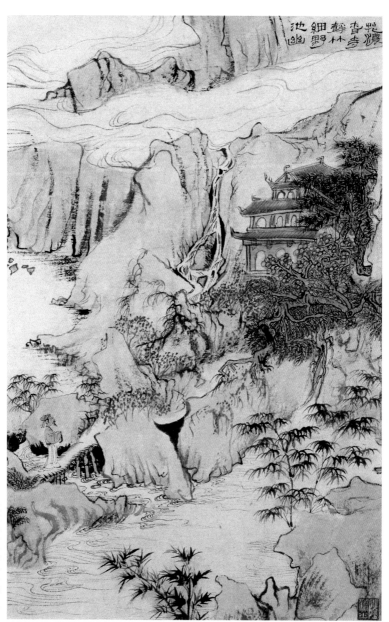

花浓春寺静，竹细野池幽

遣意二首其一

啭枝黄鸟近[一]，泛渚白鸥轻。
一径野花落[二]，孤村春水生。
衰年催酿黍[三]，细雨更移橙[四]。
渐喜交游绝[五]，幽居不用名。

首章，叙草堂春日之景，借以遣意。近，从啭字听来；轻，从泛字看出。野花落，承啭枝；春水生，承泛渚。此皆天然佳句。酿黍移橙，乃闲居适情之事。谢交忘名，有澹然世外之思。末联，不唯笑倒结客少年，亦且唤醒虚声处士矣。

〔一〕《诗》：交交黄鸟。
〔二〕江总诗：野花不识采。
〔三〕《春秋纬》：凡黍为酒阳，据阴乃能动，故以麦酿黍为酒。按《语林》：王无功有田十六顷在河渚间，自课种黍，春秋酿酒。
〔四〕王洙曰：橙，香橙也。相如《上林赋》：黄甘橙楱。《华阳国志》：蜀有给客橙葵。
〔五〕《归去来辞》：喜息交以绝游。

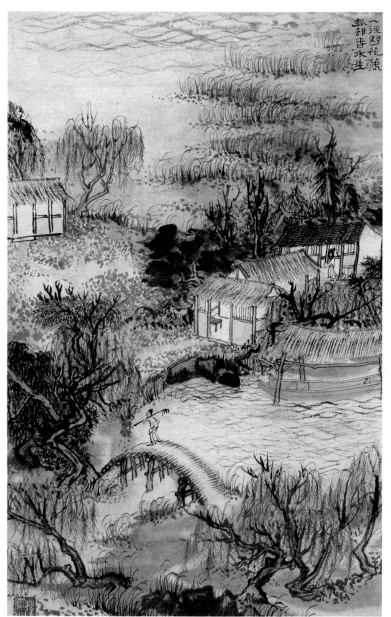

一径野花落，孤村春水生

白帝楼

漠漠虚无里，连连睥睨侵[一]。
楼光去日远，峡影入江深。
腊破思端绮[二]，春归待一金[三]。
去年梅柳意[四]，还欲搅边心[五]。

　　上四城楼之景，下四出峡之情。太虚之际，城堞上侵，极言城之高峻。日照水而其光上映，惟楼高，故去日远。峡临江而其影下垂，惟水落，故峡影深。腊尽春回，正可出峡。思端绮，一金制春服而作行资，尚不可得，恐仍似去年之留滞耳，故对梅柳而还动边心。

〔一〕邵注：女墙，所以睥睨人，故名睥睨。
〔二〕古诗：客从远方来，遗我一端绮。
〔三〕《汉书》：一金直万钱。
〔四〕陶潜诗：梅柳夹门植。
〔五〕《诗》：祇搅我心。《杜臆》：边心，身在边而心思乡也。

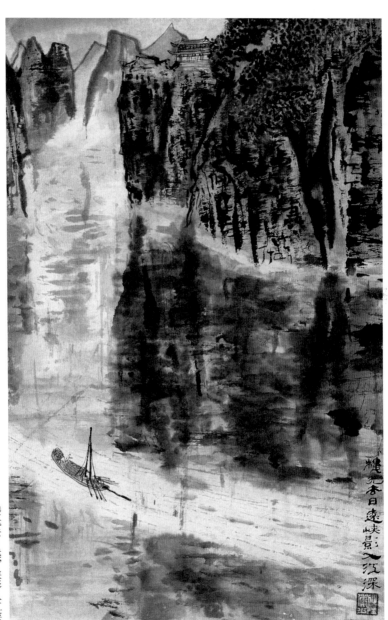

楼光去日远，峡影入江深

一　室

一室他乡远，空林暮景悬[一]。
正愁闻塞笛，独立见江船。
巴蜀来多病[二]，荆蛮去几年[三]。
应同王粲宅，留井岘山前[四]。

公在蜀而怀楚也。正愁二句，承上暮景，亦起下意。闻笛而愁，以留蜀多病故也。独立见船，适荆将在何年乎？襄阳本公祖居，故欲留迹其地。旧注谓留井于蜀者非。岘山遗井，在荆不在蜀也。远注：巴蜀来，荆蛮去，各三字一读。

〔一〕张载诗：鸣鹤聒空林。
〔二〕《秦国策》：西有巴蜀。洙注：《成都记》：其西即陇之南首，故曰陇蜀。以与巴接，复曰巴蜀。
〔三〕荆蛮，楚地。《诗》：蠢尔蛮荆。王粲《七哀诗》：远身适荆蛮。
〔四〕《襄沔记》：王粲宅，在襄阳县西二十里岘山坡下，宅前有井，人呼为仲宣井。

赵汸曰：此诗三四，景在情中，客寓无聊之感也。句法与"钩帘宿鹭起，丸药流莺啭"同。如"卷帘黄叶落，锁印子规啼"，又其苗裔也。但此犹出闻见二字，为稍异耳。

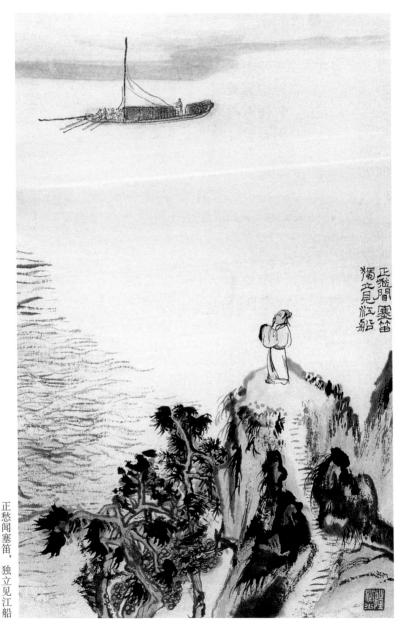

正愁闻塞笛，独立见江船

缆船苦风戏题四韵奉简郑十三判官泛

楚岸朔风疾，天寒鸽鹆呼〔一〕。
涨沙霾草树〔二〕，舞雪渡江湖〔三〕。
吹帽时时落，维舟日日孤。
因声置驿外〔四〕，为觅酒家垆〔五〕。

　　上四风寒之景，下四泊舟简郑。沙霾雪渡，风狂所致。此时舟中落帽，故欲索酒以御寒，所谓戏题也。

　　〔一〕《尔雅翼》：苍麋，其色苍，如麋也，一名鸽鹿。《本草》：状如鹤而顶无丹，两颊红。《西都赋》：鸟则鸽鹆，泛浮往来。
　　〔二〕丘迟诗：森森荒树齐，析析寒沙涨。
　　〔三〕古诗：扁舟载风雪，半夜渡江湖。
　　〔四〕因声，犹云寄语。《汉书》：郑庄置驿，请谢宾客。此比郑判官也。人递曰置，马递曰驿。
　　〔五〕《司马相如传》：文君当垆。颜师古曰：卖酒之处，累土为垆，以居酒瓮。四边隆起，其一面高，形如锻垆，故名垆耳。世人皆以当垆为对温酒火垆，失其义矣。

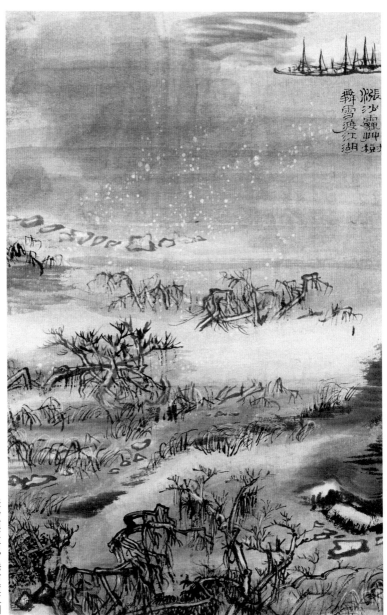

涨沙霾草树，舞雪渡江湖

从驿次草堂复至东屯茅屋二首其一

峡内归田客[一]，江边借马骑。
非寻戴安道，似向习家池[二]。
山险风烟僻，天寒橘柚垂。
筑场看敛积[三]，一学楚人为。

　　此章，从驿次至东屯，下四，叙其景事。公骑马不乘船，故非访戴而似向习。

〔一〕《恨赋》：罢归田里。
〔二〕申涵光曰：道池假对，句法亦奇。
〔三〕《诗》：九月筑场圃。

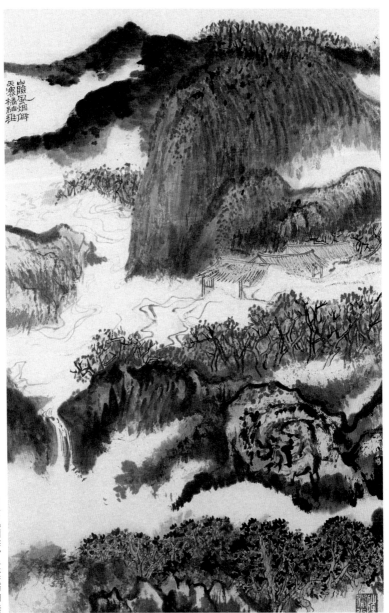

山险风烟僻，天寒橘柚垂

向　夕

畎亩孤城外，江村乱水中。
深山催短景，乔木易高风〔一〕。
鹤下云汀近，鸡栖草屋同〔二〕。
琴书散明烛〔三〕，长夜始堪终。

黄生曰：此诗伤客居寥落，情寓景中。三四，衰疾之悲。五六，离索之感。借琴书以消长夜，拈一始字，方露本意。《杜臆》：冬日苦短，深山蔽之，其晷更促。岁寒多风，乔木惹之，其声益悲。黄注：曰近曰同，即麋鹿共为群意。烛光散射于琴书，句用倒装。

〔一〕《啸赋》：青飙振乎乔木。
〔二〕《诗》：鸡栖于埘。束皙《贫家赋》：有陋狭之草屋，无蔽覆之受尘。
〔三〕《楚辞》：兰膏明烛。

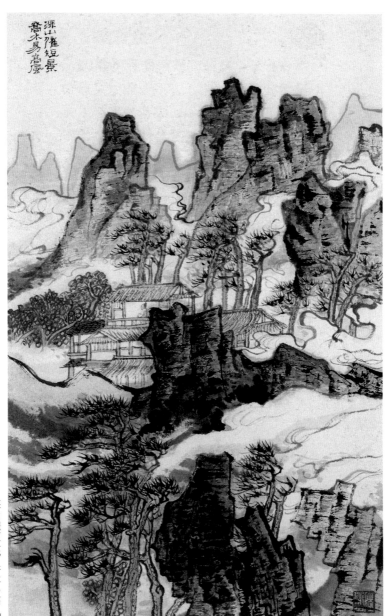

深山催短景，乔木易高风

七月一日题终明府水楼二首其一

高栋曾轩已自凉，秋风此日洒衣裳〔一〕。
翛然欲下阴山雪〔二〕，不去非无汉署香〔三〕。
绝壁过云开锦绣〔四〕，疏松隔水奏笙簧〔五〕。
看君宜著王乔履〔六〕，真赐还疑出尚方〔七〕。

　　此章从水楼说起，结终明府。首切水楼，次贴初秋。楼高风飒，如此翛然，疑下阴山之雪。今对之不忍舍去，非为无郎署而留此，正以壁开锦绣，松奏笙簧，楼上见闻绝胜故耳。终在此间，去仙何远，故遂以王乔比之，且望其即真也。

　　〔一〕张华诗：穆如洒清风。
　　〔二〕洙曰：阴山，匈奴山名。吐谷浑西附阴山，其地四时常有冰雪，虽六七月，雨雹甚盛。《广志》：代郡阴山，五月犹宿雪。
　　〔三〕洙曰：尚书郎，汉置四人，口衔鸡舌香，以奏事答对，欲使气息芬芳。
　　〔四〕谢灵运诗：晨策寻绝壁。刘绘诗：交错锦绣陈。
　　〔五〕《诗》：吹笙鼓簧。
　　〔六〕王乔履，见四卷。原注：终明府，功曹也，兼摄奉节令。故有此句。
　　〔七〕《尹翁归传》：满岁为真。《孝平帝纪》：吏在二百石以上，一切满秩如真。如淳曰：诸官吏初除，皆试守一岁，乃为真食之俸。《汉·百官公卿表》：少府属官，一曰尚方。师古曰：尚方，主作禁器物。

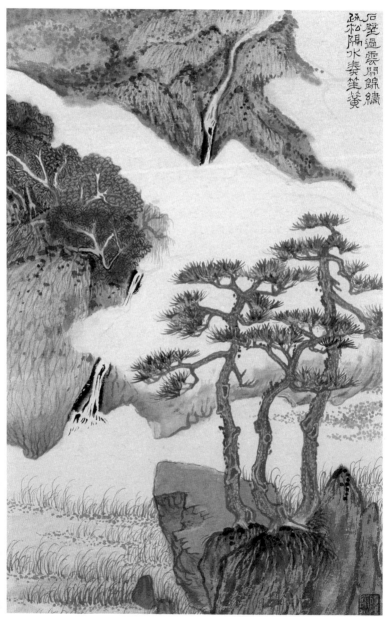

石壁過雲開錦繡
疏松隔水奏笙簧

绝壁过云开锦绣，疏松隔水奏笙簧

江 亭

坦腹江亭暖〔一〕，长吟野望时〔二〕。
水流心不竞〔三〕，云在意俱迟〔四〕。
寂寂春将晚〔五〕，欣欣物自私〔六〕。
故林归未得，排闷强裁诗。

上四江亭之景，下乃对景感怀。水流不滞，心亦从此无竞。闲云自在，意亦与之俱迟。二句有淡然物外，优游观化意。春暮之时，物各得所，独羁旅无归，故裁诗以排闷。末句应上长吟。

〔一〕坦腹，借用王羲之东床坦腹字。
〔二〕应玚诗：永思长吟。阴铿诗：王城野望通。
〔三〕《易》：水流而不盈。《左传》：心则不竞。
〔四〕西王母《白云谣》：白云在天，山陵自出。
〔五〕何逊诗：沙汀暮寂寂。
〔六〕《归去来辞》：木欣欣以向荣。

张九成子韶曰：陶渊明云："云无心以出岫，鸟倦飞而知还。"杜子美云："水流心不竞，云在意俱迟。"若渊明与子美相易其语，则识者必谓子美不及渊明矣。观云无心，鸟倦飞，则可知其本意。至于水流而心不竞，云在而意俱迟，则与物初无间断，气更混沦，难轻议也。

王嗣奭曰：中四，居然有道之言。公性禀高明，当闲适时，道机目露，故写得通透如此。觉云淡风轻，无此深趣。

按此章云"欣欣物自私"，有物各得所之意。前诗云"花柳更无私"，有与物同春之意。分明是沂水春风气象。

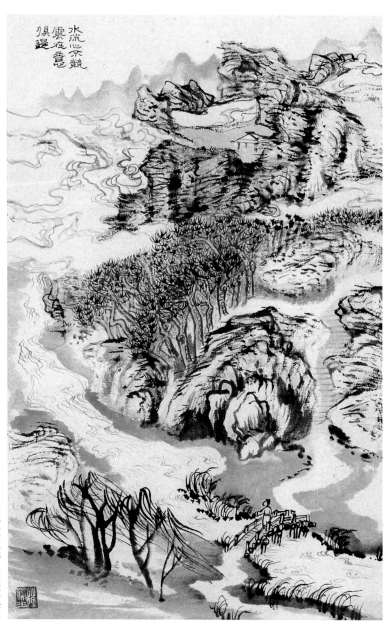

水流心不竞，云在意俱迟

严公仲夏枉驾草堂兼携酒馔得寒字

竹里行厨洗玉盘[一]，花边立马簇金鞍。
非关使者征求急[二]，自识将军礼数宽[三]。
百年地僻柴门迥，五月江深草阁寒[四]。
看弄渔舟移白日[五]，老农何有罄交欢[六]。

上四，记严公交情。下四，述草堂景事。首句携馔，次句枉驾，此叙事也。三四跌宕其辞，以见用意之殷勤。五切草堂，六切仲夏，此叙景也。末作自谦之语，与起处宾主相应，此虚实相间格。

〔一〕何逊诗：竹里见萤飞。庾信诗：行厨半路待。《神仙传》：麻姑降蔡经家，坐定，各进行厨，皆金盘、玉杯。
〔二〕《庄子》：颜阖守陋闾，鲁君之使者至。阖对曰："恐听者谬，而贻使者罪。"杨慎曰：使者征求，乃征聘之义。《汉书·宦者传》：凡诏书所征求。《世说》：郭淮作关中都督，使者征摄甚急。
〔三〕任昉诗：生平礼数绝。《廉颇传》：不知将军宽之至此也。生注：此暗用《汉书》大将军有揖客事。
〔四〕又云：仲夏得寒字，殊难押。意中必先成此句，次以上句凑之。三联失粘，想亦由此耳。
〔五〕《西京赋》：白日未及移晷。
〔六〕老农，见《论语》，公自谓也。单复云：严公何有于老农，而尽欢若是，于交欢二字未合。《家语》：曾子曰："君子之狎，足以交欢。其庄，足以成礼。"

王嗣奭曰：使者征求，向无明注，余谓此时严必有表荐之意，故云然。使者犹言使君，谓中丞也。公自卜居浣花，有长往之志，而严公坚欲其仕，参观唱酬诸诗可见。今再枉驾，必为征之入幕而来。故诗谓非关征求之急，实见礼数之宽。不然，岂一野人而敢屈中丞之驾哉。

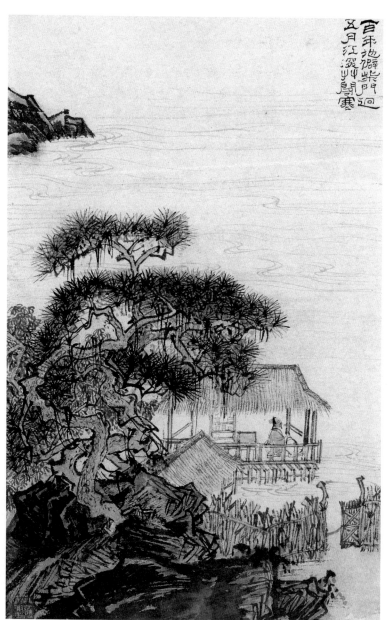

百年地僻柴门迥，五月江深草阁寒。

晚　晴

村晚惊风度[一]，庭幽过雨沾[二]。
夕阳薰细草[三]，江色映疏帘[四]。
书乱谁能帙，杯干自可添。
时闻有余论[五]，未怪老夫潜。

　　薰草映帘，晚晴之景。整书酌酒，晚晴之事。末有与俗相安之意。言时闻蜀人之论，未尝怪此一潜夫也。本传谓公在成都，与田夫野老相狎荡。盖能亲厚于人而人共悦之，故有后二句。洪注：老夫潜，只是说老潜夫，特倒拈以协韵耳。旧注因后汉王符有《潜夫论》，遂将论字属自己，其说难通。

　　〔一〕曹植诗：惊风飘白日，忽然归西山。
　　〔二〕陆琼诗：庭幽花似雪。
　　〔三〕《诗》：度其夕阳。《别赋》：陌上草薰。鲍照诗：北园有细草。
　　〔四〕黄生注：江色映帘，夕阳返照故也。梁元帝诗：疏帘度晚光。
　　〔五〕《子虚赋》：愿闻先生之余论。孔融书：乃使余论远闻。《宋书·江夏王传》：如闻外论，不以为非。

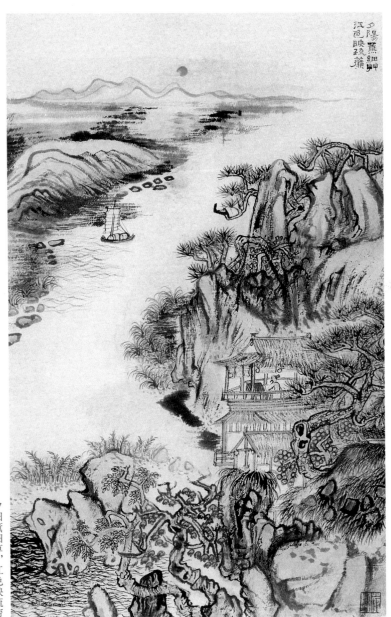

夕阳薰细草，江色映疏帘

早　起

春来常早起，幽事颇相关。
帖石防隤岸〔一〕，开林出远山〔二〕。
一丘藏曲折〔三〕，缓步有跻攀〔四〕。
童仆来城市，瓶中得酒还。

　　惟幽事关心，故春常早起。次联，幽事之在外者。三联，幽事之在内者。童仆携酒，可以遂此幽兴矣。吴论：江岸将隤，故贴石以防之。远山蒙翳，故薙林以出之。

　　〔一〕隤，下坠也。
　　〔二〕隋炀帝诗：云散远山空。
　　〔三〕一丘，指草堂。班固书：严子栖迟一丘之中，不易其乐。张缵启：至于一丘一壑，自谓出处无辨。王褒《四子讲德论》：曲折不失节。
　　〔四〕《战国策》：缓步以当车。

　　方虚谷曰：杜此等诗，乃晚唐之祖。千锻百炼，似此者极多。尾句别换意，亦晚唐所必然者。

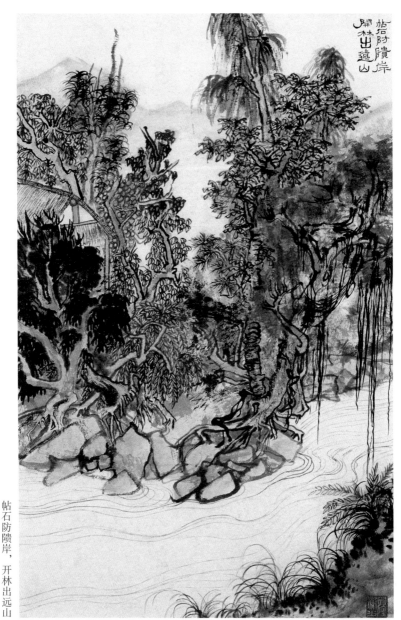

帖石防隤岸，开林出远山

渡　江

春江不可渡，二月已风涛〔一〕。
舟楫欹斜疾，鱼龙偃卧高。
渚花张素锦，汀草乱青袍〔二〕。
戏问垂纶客〔三〕，悠悠见汝曹。

　　上四江波之险，下四江岸之景。江风急，故舟楫欹斜而迅疾。江涛涌，故鱼龙偃卧而高浮。二句分顶风涛。锦花青草，舟中所见。垂钓悠悠，羡其从容自适也。

　　〔一〕二月风涛，嫌其太早也。
　　〔二〕古诗：青袍似春草。
　　〔三〕《世说》：王弘之性好钓鱼，上虞江有一处名三石头，弘之常垂纶于此。

　　杨慎曰：谢宣远诗"离会虽相杂"，杜诗"忽漫相逢是别筵"之句实祖之。颜延年诗"春江壮风涛"，杜诗"春江不可渡，二月已风涛"之句实衍之。故其谕儿诗曰："熟精《文选》理。"

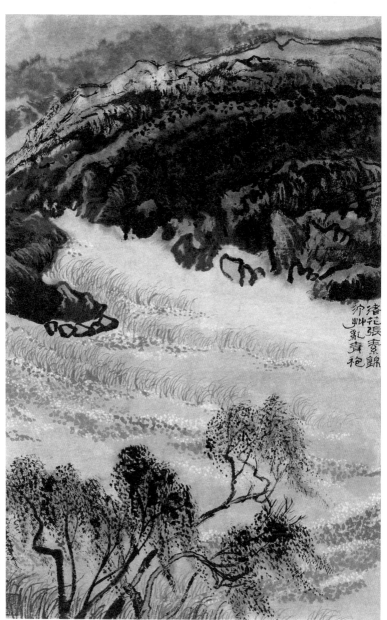

渚花张素锦，
汀草乱青袍

谒真谛寺禅师

兰若山高处，烟霞嶂几重。
冻泉依细石，晴雪落长松[一]。
问法看诗妄，观身向酒慵。
未能割妻子，卜宅近前峰[二]。

　　黄生注：前半到寺之景，后半进谒之意。又曰：首句言高，次句言深，结用前峰字应转。又曰：身妄，故一切俱妄。平日所最耽者，莫如诗酒，今亦索然无味，此作悟后语。《杜臆》：妻子难割，甚于诗酒，故自叹未能。末联，十字为句。

　　[一]《天台赋》：荫落落之长松。
　　[二]赵注：宋周颙长于佛理，于钟山西丘隐舍，终日长蔬，虽有妻子，独处山谷。此卜宅近寺之一证也。

　　黄生曰：三四，景中见时，与王右丞"泉声咽危石，日色冷青松"同一句法，然彼工在咽字、冷字，此工在冻字、晴字。

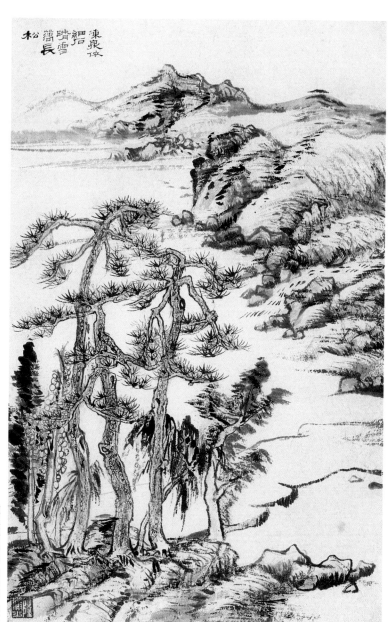

冻泉依细石，晴雪落长松

复愁十二首其十

江上亦秋色，火云终不移。
巫山犹锦树，南国且黄鹂。

　　十章，气候失平而愁。《杜臆》：江上秋色，正于锦树见之，乃火云犹在，而黄鹂且鸣，宜凉反热，其堪耐乎。吴论：此下三章，仍说现前景事。

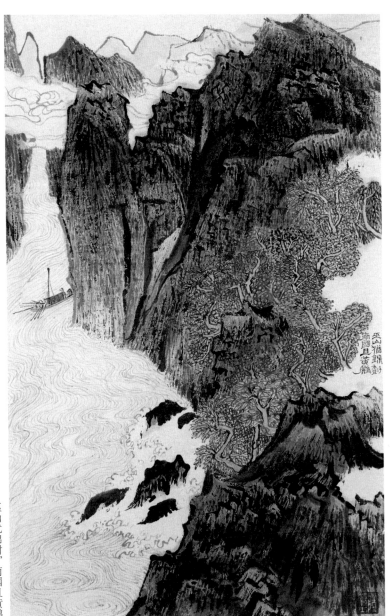

巫山犹锦树，南国且黄鹂

渝州候严六侍御不到先下峡

闻道乘骢发，沙边待至今。
不知云雨散〔一〕，虚费短长吟〔二〕。
山带乌蛮阔〔三〕，江连白帝深〔四〕。
船经一柱观〔五〕，留眼共登临。

　　上四，候严未到。五六，渝州之胜。七八，下峡以待也。本言泊船相待耳，却云"留眼共登临"，句法婉而多风。顾注：杜诗一字一句皆有来历，如"尽室畏途边"，"尽室"出《左传》，"畏途"出《庄子》。此诗云雨散、长短吟，俱本古诗。

　　〔一〕王粲诗：风流云散，一别如雨。江总《别袁昌》诗：不言云雨散，更似东西流。
　　〔二〕古诗有《长短吟》。
　　〔三〕《唐书·南蛮传》：南诏，本哀牢夷后，乌蛮别种也，居永昌姚州之间。《梁益记》：嶲州嶲山，其地接诸蛮部，有乌蛮白蛮。
　　〔四〕《全蜀总志》：白帝城，在夔州府治东五里，下即西陵峡口，大江溯腾澎湃，楚蜀咽喉。
　　〔五〕一柱观，在荆州。刘孝绰诗：经过一柱观，出入三休台。

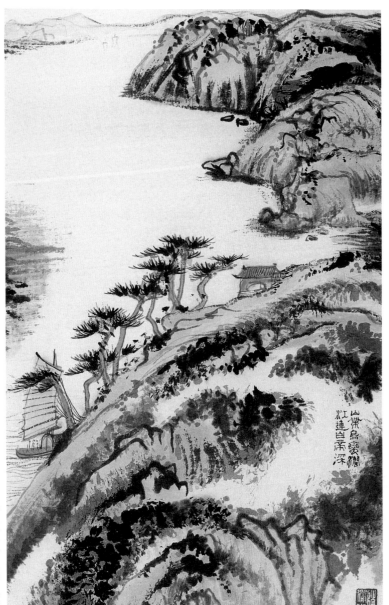

山带乌蛮阔，江连白帝深

春　远

肃肃花絮晚^{〔一〕}，菲菲红素轻。
日长惟鸟雀，春远独柴荆。
数有关中乱，何曾剑外清^{〔二〕}。
故乡归不得，地入亚夫营^{〔三〕}。

上四暮春之景，下四春日感怀。吴论：肃肃，落声。菲菲，落貌。黄注：红素乃地下花絮。顾注：惟鸟雀，见过客之稀。独柴扉，见村居之僻。关中数乱，谓吐蕃、党项入寇。剑外未清，谓吐蕃近在西山。故乡尚有军营，则欲归不得矣。

〔一〕花絮，指桃柳。
〔二〕《唐书》：广德二年十月，仆固怀恩诱吐蕃、回纥入寇。十一月，吐蕃遁去。永泰元年二月，党项寇富平。鹤注：富平，属京兆府。
〔三〕顾注：周亚夫营，在昆明池南，今桃市是也。时郭子仪屯兵泾原，为吐蕃请盟之故。

黄生曰：写有景之景，诗人类能之。写无景之景，惟杜独擅场。此诗上半，当想其虚中取意之妙。

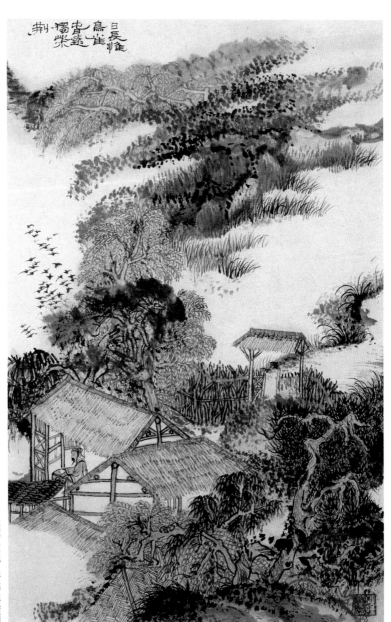

日长惟鸟雀，春远独柴荆

赤谷西崦人家

跻险不自安[一]，出郊已清目。
溪回日气暖，径转山田熟[二]。
鸟雀依茅茨[三]，藩篱带松菊[四]。
如行武陵暮，欲问桃源宿。

　　此宿赤谷山家，而题诗以志其胜也。通首写远近幽景，如一幅《桃花源记》。绖注：三四说西崦，五六说人家。武陵暮，说西崦。桃源宿，说人家。

[一]谢灵运诗：跻险筑幽居。
[二]江淹诗：还望岨山田。
[三]谢灵运诗：空庭来鸟雀。《墨子》：茅茨不剪。
[四]《归去来辞》：松菊犹存。

　　张綖曰：公弃官之秦州，留宿赤谷西崦人家，而有此作。又公诗云"晨发赤谷亭，险艰方自兹。深山苦多风，落日童稚饥。悄然村墟迥，烟火何由追"，亦言其地僻而人稀耳。当斯境也，忽得茅茨松菊人家一宿，岂不犹武陵之桃源耶？"鸟雀依茅茨，藩篱带松菊"，说山家景物甚幽。"贫知静者性，白益毛发古"，说隐居品格特高。

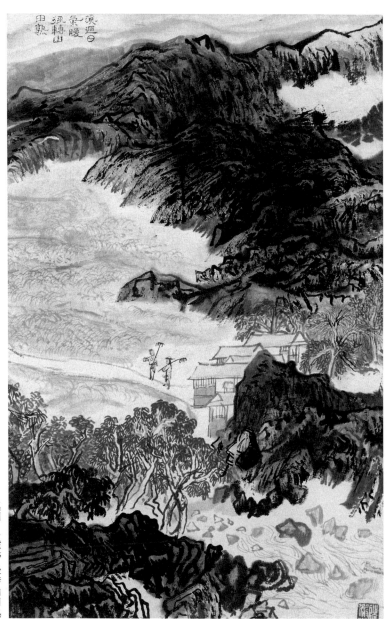

溪回日气暖，径转山田熟

西　郊

时出碧鸡坊〔一〕，西郊向草堂〔二〕。
市桥官柳细〔三〕，江路野梅香〔四〕。
傍架齐书帙〔五〕，看题检药囊〔六〕。
无人觉来往〔七〕，疏懒意何长〔八〕。

上四，西郊途次之景。下四，草堂幽寂之况。此诗大段，两截分界，然逐层叙述，却是逐句顺下，八句一气。齐，谓整书使齐。题，谓药上标题。《杜臆》：此喜地僻，得以遂其疏懒也。

〔一〕《梁益记》：成都之坊，百有二十，第四曰碧鸡坊。《舆地纪胜》：汉宣帝闻益州有金马碧鸡之神，遣谏议大夫王褒持节醮祭而致之。其文曰："持节使者王褒，敬移南崖金精神马，缥缈碧鸡，处南之荒，深溪回谷，非土之乡，归来归来，汉德无疆。"今北门石马巷中有金马祠。碧鸡坊，在城之西南。

〔二〕《成都记》：草堂在府西七里。

〔三〕《华阳国志》：成都西南石牛门外曰市桥，下石犀所潜渊也。李膺《益州记》：冲星桥，市桥也，在今成都县西南四里。汉旧州市在桥南，因以为名。延岑渡市桥挑战，即此。《陶侃传》：都尉夏施，盗官柳种之己门。

〔四〕隋王由礼诗：早梅香野径。

〔五〕潘岳《杨仲武诔》：披帙散书，屡睹遗文。帙，书衣也。

〔六〕《世说》：谢安看题，便各使四坐遍。《史记·刺客传》：夏无且以药囊提荆轲。

〔七〕赵次公曰：荆公定为"无人觉来往"，甚善。徐悱妻诗：惟当夜枕知，过此无人觉。梁简文帝诗：会是无人觉，何用早梅妆。

〔八〕嵇康《绝交书》：性复疏懒。

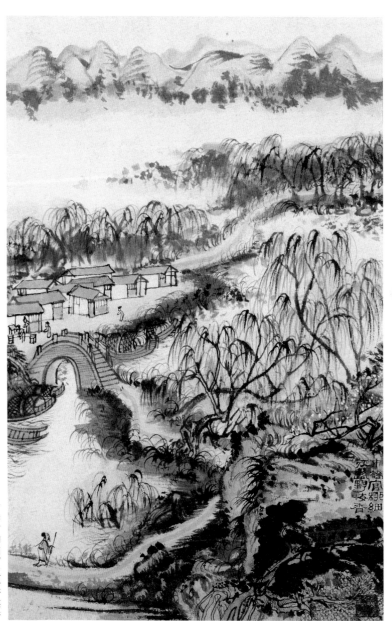

市桥官柳细，江路野梅香

送严侍郎到绵州同登杜使君江楼宴得心字

野兴每难尽〔一〕，江楼延赏心〔二〕。
归朝送使节，落景惜登临〔三〕。

首段叙题。上二江楼宴，下二送严公。

〔一〕杜审言诗：野兴城中发。

〔二〕延赏心，谓引人心赏。谢灵运诗：赏心不可忘。

〔三〕谢朓诗：落景晈晚阴。

稍稍烟集渚，微微风动襟。
重船依浅濑，轻鸟度曾阴。
槛峻背幽谷〔一〕，窗虚交茂林。
灯光散远近，月彩静高深〔二〕。

此记登临晚景。烟集楼外、风动楼中、船依楼下、鸟度楼上，四句，薄暮之景。谷遮槛后、林壅窗前、日暝灯起、更深月出，四句，初夜之景。生注："灯光散远近"，与"城拥朝来客"，见幕府驻节，倾城奔奉之状。

〔一〕《诗》：出自幽谷。

〔二〕《汉书》：古文《月彩篇》，三日为胐。师古注：月彩，说月之光彩，其书则亡。

城拥朝来客，天横醉后参〔一〕。
穷途衰谢意，苦调短长吟〔二〕。
此会共能几，诸孙贤至今。
不劳朱户闭，自待白河沉〔三〕。

此述宴时情事。客指严公，骑从多，故见其拥。参星在蜀，江楼高，故见其横。穷途二句，自叹流落。此会二句，称美杜君。末言宴毕而天将曙矣。篇中叙次，自暮至晓，历历分明。此格亦同上章。

〔一〕《春秋元命苞》：参伐流为益州。古乐府：月没参横，北斗阑干。《史记·淳于髡传》：饮可八斗，而醉二参。

〔二〕乐府有《长歌行》《短歌行》。远注：杜使君，于公为孙行。朱户闭，暗用闭门投辖事。

〔三〕白河，天河也。

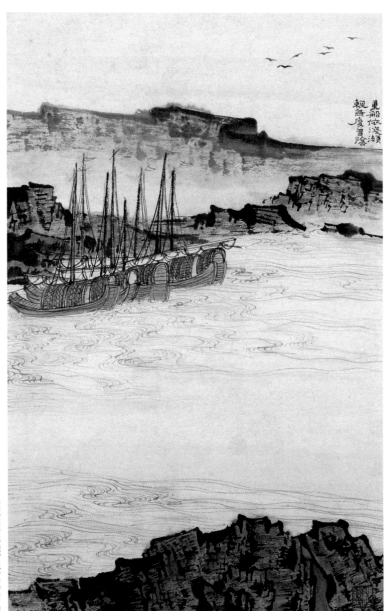

重船依浅濑，轻鸟度曾阴

漫成二首其二

江皋已仲春〔一〕，花下复清晨。
仰面贪看鸟，回头错应人〔二〕。
读书难字过，对酒满壶频。
近识峨嵋老〔三〕，知余懒是真〔四〕。

次章随时适兴，申前章未尽之意。前章上四句，说花溪外景。此章上四句，说草堂内景。前章披衣漉酒，乐在身闲。此章读书对酒，乐在心得。末云"懒是真"，总不欲与俗物为缘。

〔一〕《楚辞》：朕余马兮江皋。师氏曰：皋，缓也。江岸土性缓，故曰江皋。

〔二〕刘琨诗：回头已百万。看鸟、错应，写出应接不暇之意。朱子《或问》引为心不在焉之证，亦断章取义耳。

〔三〕《水经注》：《益州记》云：峨嵋山，在南安县界，去成都南千里。然秋日清澄，望见两山相峙，如蛾眉焉。《列仙传》：陆通者，楚狂接舆也，好养生，游诸名山，在蜀峨嵋山上，世世见之。

〔四〕庾信诗：知余是执珪。

读书难于字过，老年眼钝也。对酒不觉频倾，借酒怡情也。旧注谓难识之字，任其读过，不复考索。视读破万卷者，竟作粗心涉猎之人，岂不枉屈少陵。胡夏客又谓经眼之字，难于轻过，正是从容探讨、善读书处，然于本章大意，亦不相符。

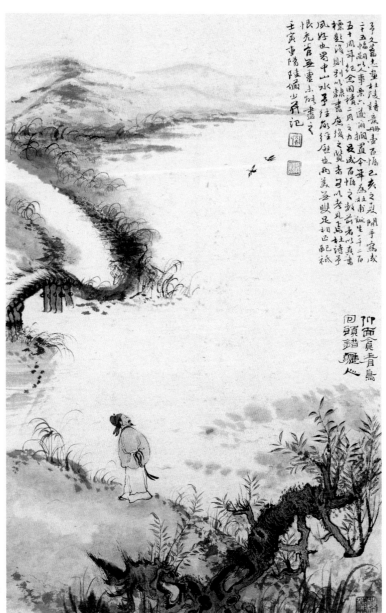

仰面贪看鸟，回头错应人

谒文公上方

野寺隐乔木，山僧高下居。
石门日色异，绛气横扶疏〔一〕。
窈窕入风磴〔二〕，长萝纷卷舒。
庭前猛虎卧〔三〕，遂得文公庐。

　　首记上方景象。野寺二句，遥望寺前。石门二句，近至山门。风磴二句，入寺之路。庭前二句，直造寺中矣。高下居，僧房层叠。绛气横，日映霞光。风磴，石梯凌风。卷舒，风动藤萝也。猛虎卧庭，比其法力神通。

　　〔一〕江淹诗：绛气下萦薄。注：绛气，赤霞气也。《洞箫赋》：标敷纷以扶疏。
　　〔二〕《归去来辞》：既窈窕以寻壑。
　　〔三〕《史记》：不避猛虎之害。《高僧传》：惠永住庐山西林寺，屋中常有一虎，人或畏之，辄驱出令上山。人去后，还复驯伏。又潭州善觉禅师，以二虎为侍者。

俯视万家邑，烟尘对阶除〔一〕。
吾师雨花外〔二〕，不下十年余〔三〕。
长者自布金〔四〕，禅龛只宴如〔五〕。
大珠脱玷翳〔六〕，白月当空虚〔七〕。

　　此赞文公道法。登堂俯视，烟尘即在目前，文公说法之外，久不下接尘世矣。施金者至，而禅心不动，外忘物也。中无所翳，而虚明常在，定生慧也。

　　〔一〕《杜臆》：俯视二句，便知上方所由名。《国策》：韩康子使使者致万家之邑于智伯。王粲《登楼赋》：循阶除而下降兮。
　　〔二〕《续高僧传》：法云讲《法华经》，忽感天花，状如飞雪，满空而下，延于堂内，升空不坠。又胜光寺道宗讲大论，天雨众

花，旋绕讲堂，飞流户内。

〔三〕一说以不下为不减十年，恐于上文外字、本句余字，俱未安耳。

〔四〕《西域记》：昔善施长者，拯乏济贫，哀孤惜老，时号给孤独。愿建精舍，请佛降临，惟太子逝多园地爽垲，具以情告。太子戏言金遍乃卖。善施即出藏金，随言布地，建立精舍。

〔五〕陈何处士诗：禅龛八想净，义窟四尘轻。《广韵》：龛，塔下室。嵇康诗：与世无营，神气晏如。

〔六〕《唐书》：天竺国王尸罗逸多，献火珠、郁金、菩提树。洙曰：佛书有牟尼珠及水月之说，言其性之圆明也。

〔七〕《楞严经》：白月则光，黑月则暗。《法苑珠林》：西方，一月分为黑白，初月一日至十五日，名为白月，十六日已去至于月尽，名为黑月。

甫也南北人〔一〕，芜蔓少耘锄。
久遭诗酒污〔二〕，何事忝簪裾〔三〕。
王侯与蝼蚁，同尽随丘墟〔四〕。
愿闻第一义〔五〕，回向心地初〔六〕。
金篦刮眼膜〔七〕，价重百车渠〔八〕。
无生有汲引〔九〕，兹理傥吹嘘〔一〇〕。

末叙来谒之意。上六作悔语，下六作悟语。诗酒为障，簪裾系情，则此中芜蔓矣。既知贵贱同归于尽，须向心地用功。刮膜，去外来之蔽。汲引，开本性之觉。咏僧家诗，全用释典，乃杜公独步处。此章前二段各八句，末段十二句收。

〔一〕《檀弓》：丘也，东西南北之人也。

〔二〕王勃诗：诗酒间长筵。

〔三〕孔鱼诗：吾子盛簪裾。

〔四〕鲍照诗：同尽无贵贱。《李斯传》：国为丘墟。

〔五〕《楞严经》：所说自然成第一义。《涅盘经》：出世人所知，名第一义谛，世人所知，名为世谛。《广弘明集》：昭明太子答问二谛：一真谛，曰第一义谛；二俗谛，亦曰世谛。

〔六〕《华严经》：菩萨摩诃萨，有十种回向。《华严论》：有心

地法门。钱笺：佛说心地者，以心有能生可依止义喻之。如地佛菩萨，发心修行，最重初心。如《华严》云：初发心时，便成正觉是也。故曰心地初。旧引《楞严》初地，不切。

〔七〕《涅盘经》：如盲目人为治目，造诣良医，是时良医即以金篦决其眼膜。

〔八〕《法华经》：或有行施金银、珊瑚、珍珠、车渠、玛瑙。《广雅》：车渠，石之次玉。《广志》：车渠，出大秦及西域诸国。

〔九〕《楞严经》：是人即获无生法忍。《疏》云：真如实相，名无生法，无漏真智为忍。江总《栖霞寺碑》：汲引之常。

〔一○〕《老子》：嘘之吹之。

《东坡志林》云：子美诗："知名未足称，局促商山芝。"又："王侯与蝼蚁，同尽随丘墟。愿闻第一义，回向心地初。"知子美诗外，别有事在也。

王嗣奭曰："王侯与蝼蚁，同尽随丘墟"，不过袭庄、列语。"愿闻第一义，回向心地初"，亦禅门恒谈。东坡以此四句，许公得道，此窥公之浅者。余读公诗，见道语未易屈指，而公亦不自知也。非以学佛得之。平生饥饿、穷愁，无所不有，天若有意煅炼之，而动心忍性，天机自露。如铁以百炼成钢，所存者铁之筋也，千古不磨矣。《西铭》云：富贵福泽以厚生，生无不死。贫贱忧戚以玉成，成者不坏。君子不以此易彼也。

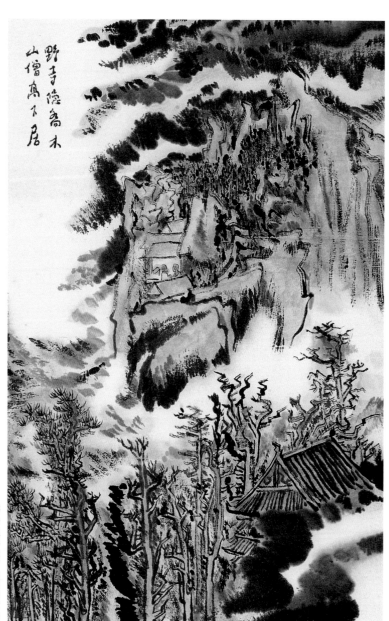

野寺隐乔木，
山僧高下居

越王楼歌

绵州州府何磊落〔一〕，显庆年中越王作。
孤城西北起高楼〔二〕，碧瓦朱甍照城郭〔三〕。
楼下长江百丈清〔四〕，山头落日半轮明〔五〕。
君王旧迹今人赏〔六〕，转见千秋万古情〔七〕。

　　此诗上下转韵，上半咏越王楼，下则登楼而吊古也。越王刺绵州，故先作府而后建楼。《杜臆》：照映城郭，此楼助州府之气象。长江落日，山水又增高楼之景色，真属奇观胜览。然前王不能长享此楼，而留为今人玩赏，则知千秋万古，其情尽然。即所云"万岁更相送"者。

　　〔一〕州府，府之州治也。《世说》：州府文武劝郭淮举兵。郭璞《江赋》：衡霍磊落以连镇。
　　〔二〕《吴志》：吕蒙曰："孤城之守。"古诗云：西北有高楼。
　　〔三〕《神仙传》：碧瓦鳞差。沈佺期诗：红日照朱甍。《选注》：甍，屋檐也。鲍照诗：城郭宿寒烟。
　　〔四〕石崇诗：登城隅兮临长江。沈约诗：百丈注悬淙。
　　〔五〕日落日明，知楼是面西。庾信诗：日落山头晡。江总诗：兔月半轮明。
　　〔六〕汉明帝诏：复其旧迹。
　　〔七〕刘庭芝《公子行》：千秋万古北邙尘。

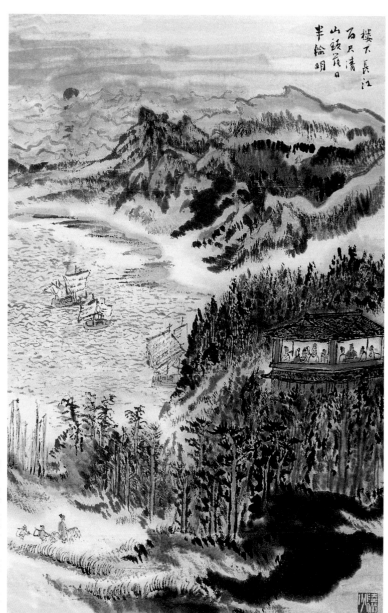

楼下长江
百尺清
山头落日
半轮明

楼下长江百丈清，山头落日半轮明

北　征

　　皇帝二载秋，闰八月初吉。杜子将北征，苍茫问家室。

　　首段从北征问家叙起。

　　维时遭艰虞，朝野少暇日。顾惭恩私被，诏许归蓬荜。拜辞诣阙下，怵惕久未出。虽乏谏诤姿，恐君有遗失。君诚中兴主，经纬固密勿。东胡反未已，臣甫愤所切。挥涕恋行在，道途犹恍惚。乾坤含疮痍，忧虞何时毕。

　　次述辞朝恋主之情，上八，欲去不忍，忧在君德。下八，既行犹思，忧在世事。

　　靡靡逾阡陌，人烟眇萧瑟。所遇多被伤，呻吟更流血。回首凤翔县，旌旗晚明灭。前登寒山重，屡得饮马窟。邠郊入地底，泾水中荡潏。猛虎立我前，苍崖吼时裂。菊垂今秋花，石带古车辙。青云动高兴，幽事亦可悦。山果多琐细，罗生杂橡栗。或红如丹砂，或黑如点漆。雨露之所濡，甘苦齐结实。缅思桃源内，益叹身世拙。坡陀望鄜畤，岩谷互出没。我行已水滨，我仆犹木末。鸱鸟鸣黄桑，野鼠拱乱穴。夜深经战场，寒月照白骨。潼关百万师，往者散何卒。遂令半秦民，残害为异物。

　　此历叙征途所见之景。既逾越阡陌，复回顾凤翔，自此而过邠郊、望鄜畤，家乡渐近矣。大约菊垂以下，皆邠土风物，此属佳景。坡陀以下，乃鄜州风物，此属惨景。

况我堕胡尘，及归尽华发。经年至茅屋，妻子衣百结。恸哭松声回，悲泉共幽咽。平生所娇儿，颜色白胜雪。见耶背面啼，垢腻脚不袜。床前两小女，补缀才过膝。海图坼波涛，旧绣移曲折。天吴及紫凤，颠倒在裋褐。老夫情怀恶，呕泄卧数日。那无囊中帛，救汝寒凛栗。粉黛亦解苞，衾裯稍罗列。瘦妻面复光，痴女头自栉。学母无不为，晓妆随手抹。移时施朱铅，狼藉画眉阔。生还对童稚，似欲忘饥渴。问事竞挽须，谁能即瞋喝。翻思在贼愁，甘受杂乱聒。新归且慰意，生理焉得说。

此备写归家悲喜之状。裋褐以上，乍见而悲，极夫妻儿女至情。老夫以下，悲过而喜，尽室家曲折之状。在贼四句，缴上以起下，所忧在君国矣。

至尊尚蒙尘，几日休练卒。仰观天色改，坐觉妖氛豁。阴风西北来，惨澹随回纥。其王愿助顺，其俗善驰突。送兵五千人，驱马一万匹。此辈少为贵，四方服勇决。所用皆鹰腾，破敌过箭疾。圣心颇虚伫，时议气欲夺。

此忧借兵回纥之害。妖氛豁，天意回矣。回纥助，人心顺矣。此兴复大机也。但借兵外夷，终为国患，故云"少为贵"。虚伫，帝望回纥。气夺，群议沮丧。赵次公曰：不用外兵，而有官军，此即当时之议。前二段，分应北征问家。后三段，申恐君遗失之故。

伊洛指掌收，西京不足拔。官军请深入，蓄锐可俱发。此举开青徐，旋瞻略恒碣。昊天积霜露，正气有肃杀。祸转亡胡岁，势成擒胡月。胡命其能久，皇纲未宜绝。

此陈专用官军之利。是时名将统兵，奇正兼出，可以收两京、定河

北，而擒安史，此为制胜万全之策。

　　忆昨狼狈初，事与古先别。奸臣竟菹醢，同恶随荡析。不闻夏殷衰，中自诛褒妲。周汉获再兴，宣光果明哲。桓桓陈将军，仗钺奋忠烈。微尔人尽非，于今国犹活。

　　此借鉴杨妃，隐忧张良娣也。许彦昭曰：祸乱既作，惟赏罚当，则能再振，否则不可支矣。陈元礼首议诛国忠、太真，无此举，虽有李郭，不能奏匡复之功，故以活国许之。欲致兴复，当先去女戎。

　　凄凉大同殿，寂寞白兽闼。都人望翠华，佳气向金阙。园陵固有神，扫洒数不缺。煌煌太宗业，树立甚宏达。

　　终以太宗事业，望中兴之主。当时旧国思君，陵寝无恙，其光复在指顾间矣。

　　此章大旨，以前二节为提纲。首节北征问家，乃身上事，伏第三、四段。次节恐君遗失，乃意中事，伏五、六、七段。公身为谏官，外恐军政之遗失，内恐宫闱之遗失，凡辞朝时，意中所欲言者，皆罄露于斯。此其脉理之照应也。若通篇构局。四句起，八句结，中间三十六句者两段，十六句者两段，后面十二句者两段，此又部伍之整严也。

　　罗大经曰：唐人每以李杜并称，至宋朝诸公，始知推尊少陵。东坡云：古今诗人多矣，而惟杜子美为首，岂非以其饥寒流落，一饭未尝忘君与。又云：《北征》诗识君臣大体，忠义之气，与秋色争高，可贵也。

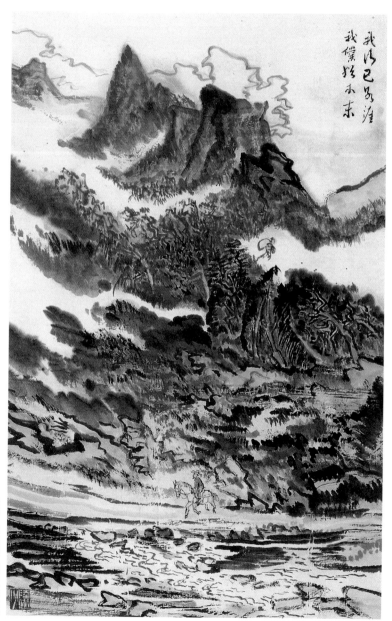

我行已水涯，我仆犹木末

暮春题瀼西新赁草屋五首其三

彩云阴复白^{〔一〕}，锦树晓来青。
身世双蓬鬓^{〔二〕}，乾坤一草亭。
哀歌时自惜^{〔三〕}，醉舞为谁醒^{〔四〕}。
细雨荷锄立^{〔五〕}，江猿吟翠屏。

　　三章，对草屋而有感也。阴复白，云变态。晓来青，雨后色。二
句屋前春景。赵汸注：双蓬鬓，老无所成。一草亭，穷无所归。自惜
谁醒，穷老独悲，雨际闻猿，触景堪伤矣。下六句，草屋情事。身世
二字，又起下章。

〔一〕王融诗：日暮彩云合。
〔二〕鲍照诗：身世两相弃。
〔三〕《庄子》：哀歌以卖声名。
〔四〕《诗》：鼓渊渊，醉言舞。
〔五〕陶潜诗：带月荷锄归。

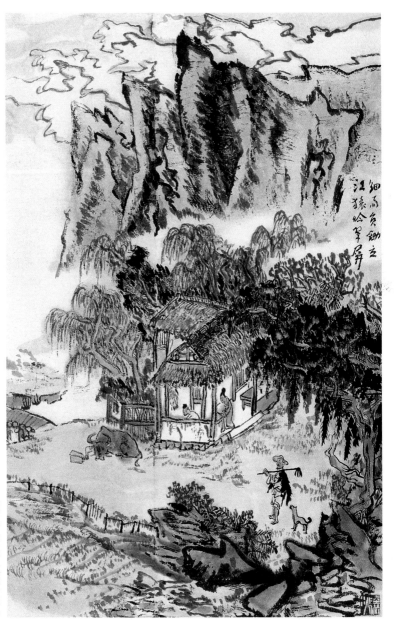

细雨荷锄立，江猿吟翠屏

水槛遣心二首其一

去郭轩楹敞，无村眺望赊。
澄江平少岸，幽树晚多花。
细雨鱼儿出[一]，微风燕子斜。
城中十万户，此地两三家[二]。

　　此章咏雨后晚景，情在景中。中四，皆水槛前所眺望者。末联，遥应郭村，以见郊居之清旷。八句排对，各含遣心。

　　〔一〕梁简文帝诗：细雨阶前入。
　　〔二〕黄希曰：成都户十六万九百五十，此云"城中十万户"，虽未必及其数，亦夸其盛耳。

　　叶石林曰：诗语忌过巧，然缘情体物，自有天然之妙。如老杜"细雨鱼儿出，微风燕子斜"，此十字，殆无一字虚设。细雨着水面为沤，鱼常上浮而淰。若大雨，则伏而不出矣。燕体轻弱，风猛则不胜，惟微风乃受以为势，故又有"轻燕受风斜"之句。

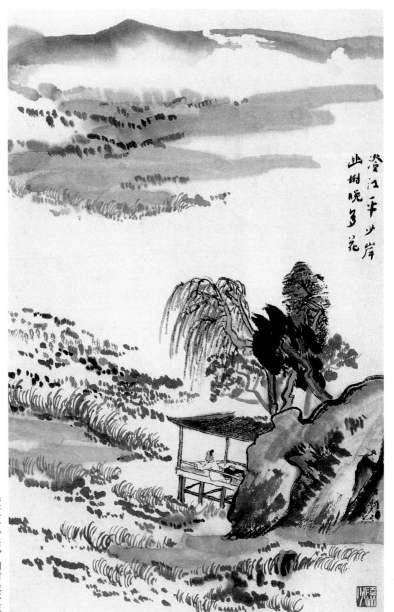

澄江平少岸，幽樹晚多花

曲江对酒

苑外江头坐不归[一]，水精宫殿转霏微[二]。
桃花细逐梨花落[三]，黄鸟时兼白鸟飞[四]。
纵饮久判人共弃[五]，懒朝真与世相违[六]。
吏情更觉沧洲远[七]，老大徒伤未拂衣[八]。

朱瀚曰：前半曲江，以江头二字提起。后半对酒，以纵饮二字提起。久坐不归，寻春玩物也。遥望苑中，则宫殿霏微。流览江上，则花落鸟飞。此皆坐时所见者。曰纵饮，懒朝参，见入世不能。沧洲远，未拂衣，又见出世不能。公盖不得已而縻系一官欤。

〔一〕《汉书·田叔传》：鲁王好猎，相常暴坐苑外。
〔二〕《魏志》：大秦国城中有五宫，相去各五十里，宫皆以水精为柱。《述异记》：阊阖构水精宫。生注：借言宫殿近水也。霏微，春光掩映之貌。沈约诗：霏微不能注。
〔三〕桃花杨花，开不同时，当依梨花为是。桃对杨，黄对白，谓之自对体。乐府《读曲歌》：桃花落已尽。萧子显诗：洛阳梨花落如雪。古词：杨花飘荡落南家。
〔四〕《诗》：黄鸟于飞。又：白鸟翯翯。
〔五〕《方言》：楚人凡挥弃物谓之判。俗作拚。
〔六〕《庄子》：与世违而心不屑与之俱，是陆沉者也。黄生曰：懒朝，疑即汉之移病。
〔七〕谢朓诗：既欢怀禄情，复协沧洲趣。
〔八〕乐府《长歌行》：老大徒伤悲。《后汉·杨彪传》：曹操收彪下狱，孔融闻之，往见操曰："公横杀无辜，孔融鲁国男子，明日便当拂衣而去。"谢灵运诗：拂衣五湖里。《南史·王僧虔传》：我立身有素，岂能曲意此辈，彼如见恶，当拂衣去耳。

黄生曰：前半即景，后半述怀，起云坐不归，已暗与后半为针线。花落鸟飞，宦途升沉之喻也，又暗与五六为针线。

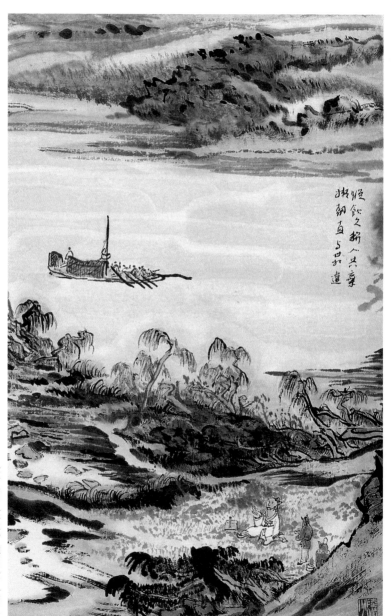

纵饮久判人共弃，懒朝真与世相违

望 岳

西岳崚嶒竦处尊〔一〕，诸峰罗立似儿孙。
安得仙人九节杖〔二〕，拄到玉女洗头盆〔三〕。
车箱入谷无归路〔四〕，箭栝通天有一门〔五〕。
稍待秋风凉冷后，高寻白帝问真源〔六〕。

黄注：上四写望字意，五六承上起下，末欲遂其登岳之兴也。又曰：五六乃形容语。路径险仄，车不能回，狭而且长，有似箭筈。不必泥于地名。缜注：高山多仙迹，故欲寻问真源，与三四相应。

〔一〕是山四方高五千仞，傍连少华山。何逊诗：悬崖抱奇崛，绝壁驾崚嶒。
〔二〕《刘根外传》：汉武登少室，见一女子以九节杖仰指日，闭左目。东方朔曰："此食日精者。"《真诰》：杨羲梦蓬莱仙翁，拄赤九节杖而视白龙。
〔三〕《集仙录》：明星玉女，居华山，服玉浆，白日升天，祠前有五石臼，号玉女洗头盆。其水碧绿澄彻，雨不加溢，旱不减耗。祠有玉女马一匹。
〔四〕《寰宇记》：车箱谷，一名车水涡，在华阴县西南二十五里，深不可测。祈雨者以石投之，中有一鸟飞出，应时获雨。
〔五〕朱注：旧注引箭筈峰。姚宽云：箭筈岭自在岐山。按地志诸书，并不云华山有箭栝。《韩非子》：秦昭王令工施钩梯而上华山，以松柏之心为博箭，长八尺，棋长八寸，而勒之曰：王与天神博于此。《水经注》：自下庙历列柏南行十一里，东回三里，至中祠。又西南出五里，至南祠。从北南入谷七里，又届一祠。出一里至天井，井才容人行，迂回顿曲而上，可高六丈余。山上有微涓细水，流入井中。上者皆所由涉，更无别路。出井望空视，明如在室窥窗矣。此与通天一门语甚合。所云列柏，岂即箭柏耶。《初学记·事类》亦以莲峰对柏箭，则箭栝乃柏字之讹。
〔六〕陈子昂诗：高寻白云逸。《洞天记》：华山，名太极总仙之天，即少昊为白帝，治西岳。梁刘孝仪诗：降道访真源。

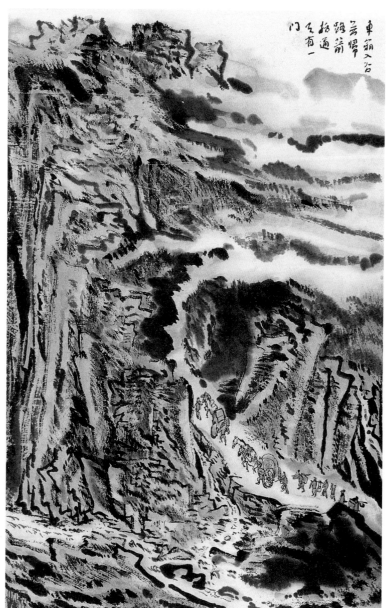

東箱入谷
芳帽
難箭
拈通
乃有一
门

车箱入谷无归路，箭栝通天有一门

田　舍

田舍清江曲^{〔一〕}，柴门古道旁。
草深迷市井^{〔二〕}，地僻懒衣裳。
杨柳枝枝弱^{〔三〕}，枇杷对对香^{〔四〕}。
鸬鹚西日照^{〔五〕}，晒翅满渔梁^{〔六〕}。

上四叙村居荒僻，下言景物之幽闲。

〔一〕《晋书·陶潜传》：惟至田舍及庐山游观而已。《楚辞》：隐岷山以清江。

〔二〕元行恭诗：草深斜径成。《风俗通》：古音二十五亩为一井，因为市交易，故称市井。

〔三〕钱笺：《本草衍义》：榉木皮，今人呼为榉柳。然叶谓柳非柳，谓槐非槐。吴曾《漫录》：今本作榉柳，非也。枇杷一物，榉柳则二物矣。对对亦胜树树。

〔四〕《上林赋》：卢橘夏熟。注：即枇杷也。左思《蜀都赋》：其园则有林檎枇杷。李善注：枇杷冬华黄实，本出蜀中。

〔五〕晋乐歌：君非鸬鹚鸟。洙曰：鸬鹚，水鸟，蜀人以之捕鱼。

〔六〕《诗疏》：敝败之笱，在于鱼梁。赵曰：陶侃母责其为渔梁吏而寄鲊。

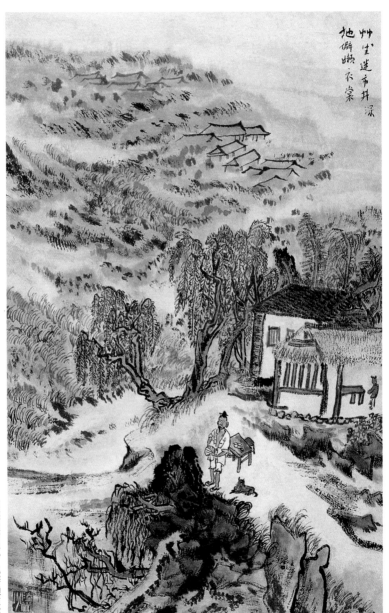

草生迷市井深
地僻懶衣裳

草深迷市井，地僻懶衣裳

十二月一日三首其一

今朝腊月春意动，云安县前江可怜。
一声何处送书雁〔一〕，百丈谁家上濑船〔二〕。
未将梅蕊惊愁眼〔三〕，要取椒花媚远天〔四〕。
明光起草人所羡〔五〕，肺病几时朝日边〔六〕。

此诗厌居云安而作。首记时，次记地。三四县前景，承次句。五六腊后事，承首句。末因春近而念朝正也。闻雁声，想家书。见濑船，思出峡。方在腊，故梅蕊未吐。春将至，故椒花欲颂。远天，指云安。媚，言其可爱。

〔一〕张正见诗：终无一雁带书回。

〔二〕晋乐府：沿江引百丈，一濡多一艇。《南史·朱超石传》：宋武北伐，超石前锋入河，军人缘河南岸，牵百丈。朱注：《演繁露》云：杜诗多用百丈，问之蜀人，云：水峻，岸石又多廉棱，若用索牵，遇石辄断，故劈竹为大辫，用麻绳连贯以为牵具，是名百丈。陆游《入蜀记》：上峡惟用橹及百丈，不用张帆。百丈，以巨竹四破为之，大如人臂。《吴都赋》：直冲涛而上濑。濑，急滩也。

〔三〕江总诗：玩竹春前笋，惊花雪后梅。惊眼本此。

〔四〕晋刘臻妻元日献《椒花颂》。杨慎谓当作楸花，未然。古乐府：入门各自媚。即此媚字。

〔五〕汉王商借明光殿起草作制诰。赵大纲谓公诗"翰林学士如堵墙，观我落笔中书堂"，即"明光起草人所羡"也。据《石砚》诗蔡注引《汉官仪》，尚书郎主作文章起草，乃自叙郎官事也。

〔六〕晋明帝云："只闻人自长安来，不闻人自日边来"，故后人遂指长安为日边。

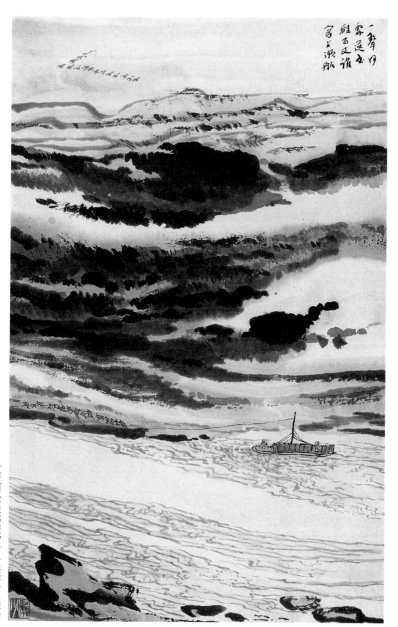

一声何处送书雁
百丈谁家上濑船

秋兴八首其八

昆吾御宿自逶迤〔一〕，紫阁峰阴入渼陂〔二〕。
香稻啄余鹦鹉粒，碧梧栖老凤凰枝〔三〕。
佳人拾翠春相问〔四〕，仙侣同舟晚更移〔五〕。
彩笔昔曾干气象〔六〕，白头今望苦低垂〔七〕。

　　八章，思长安胜境，溯旧游而叹衰老也。香稻二句，记秋时之景，连属上文。佳人二句，忆寻春之兴，引起下意。仍在四句分截。《唐解》：赵注以香稻一联为倒装法，诗意本谓香稻则鹦鹉啄余之粒，碧梧乃凤凰栖老之枝，盖举鹦、凤以形容二物之美，非实事也。若云"鹦鹉啄余香稻粒，凤凰栖老碧梧枝"，则实有凤凰、鹦鹉矣。

　　〔一〕《杜臆》：此章所思，不专在渼陂。考《名胜志》：御宿昆吾，傍南山而西，皆武帝所开上林苑，方三百里，其故基跨今鄠屋、鄠、蓝田、咸宁、长安五县之境，而渼陂在鄠，昆吾御宿皆在上林苑中。曰逶迤，则延袤广矣。
　　〔二〕《通志》：紫阁峰，在圭峰东，旭日射之，烂然而紫，其形上耸，若楼阁然。
　　〔三〕《山海经》：黄山有鸟，其状如鸮，人舌能言，名曰鹦鹉。郑玄《诗笺》：凤凰之性，非梧桐不栖。《说苑》：黄帝即位，凤集东囿，栖帝梧树，终身不去。
　　〔四〕《楚辞》：唯佳人之独怀。曹植《洛神赋》：或采明珠，或拾翠羽。
　　〔五〕周王褒诗：仙侣自招携。《后汉书》：李膺与郭泰同舟而济，众宾望之，以为神仙。
　　〔六〕《南史》：江淹尝宿冶亭，梦郭璞谓曰："吾有彩笔，在卿处多年，可以见还。"乃探怀中，得五色笔以授之。嗣后有诗，绝无美句，时人谓之才尽。江淹《丽色赋》：非气象之可譬。
　　〔七〕汉古诗：令我白头。司马相如《美人赋》：铺张低垂。

　　张綖曰：《秋兴》八首，皆雄浑丰丽，沉着痛快，其有感于长安者，但极摹其盛，而所感自寓于中。徐而味之，则凡怀乡恋阙之情，慨往伤今之意，与夫外夷乱华，小人病国，风俗之非旧，盛衰之相寻，所谓不胜其悲者，固已出乎意言之表矣。卓哉一家之言，复然百世之上，此杜子所以为诗人之宗仰也。

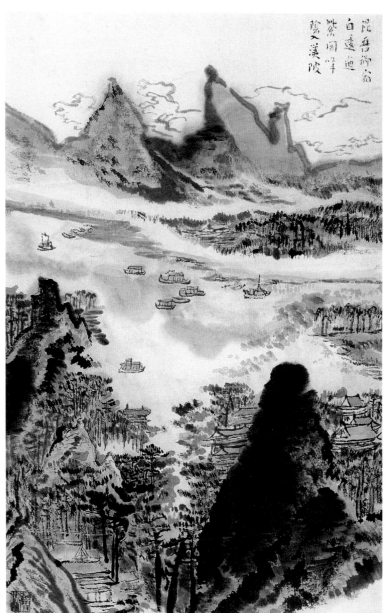

昆吾御宿自逶迤，紫阁峰阴入渼陂

陪王侍御宴通泉东山野亭

江水东流去，清樽日复斜[一]。
异方同宴赏[二]，何处是京华。
亭景临山水[三]，村烟对浦沙[四]。
狂歌遇形胜[五]，得醉即为家。

　　上四，写景言情，乃感伤语。下四，逐句分应，作自解语。亭临山水，承江流。烟对浦沙，承日斜。遇此形胜，则异地相忘。醉即为家，故旧京莫问耳。

　　〔一〕谢朓诗：春夜别清樽，江潭复为客。叹息东流水，何如故乡陌。北齐卢询诗：别人心已怨，愁空日复斜。
　　〔二〕曹植诗：离别各异方。
　　〔三〕刘孝威诗：为贪止山水。
　　〔四〕鲍照诗：漠漠村烟起。李百药诗：前阶枕浦沙。
　　〔五〕徐幹《中论》：被发而狂歌。徐悱诗：表里穷形胜。

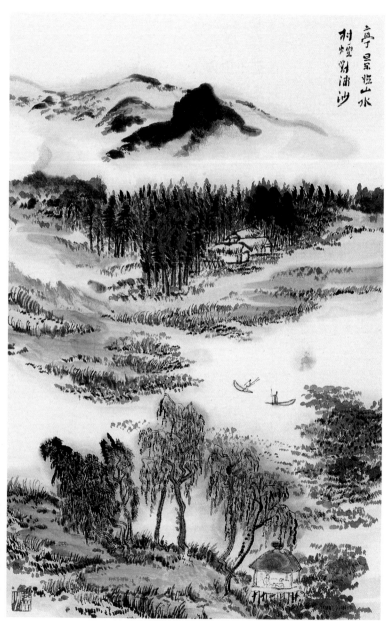

亭景临山水
村烟对浦沙

宿青溪驿奉怀张员外十五兄之绪

漾舟千山内〔一〕，日入泊枉渚〔二〕。
我生本飘飘，今复在何许。
石根青枫林，猿鸟聚俦侣〔三〕。
月明游子静，畏虎不得语。

　　此宿溪情景。漾舟千山，自蜀赴嘉也。日入泊渚，宿于驿前矣。猿鸟有群，而游子独宿，此属兴体。《杜臆》："月明游子静"，五字凄绝。

　　〔一〕谢灵运诗：漾舟陶嘉月。
　　〔二〕《庄子》：日入而息。《楚辞》：朝发枉渚兮，夕宿辰阳。
　　〔三〕王融诗：猿鸟时断续。陆厥诗：凫鹄啸俦侣。

中夜怀友朋，乾坤此深阻，
浩荡前后间，佳期赴荆楚〔一〕。

　　此怀张员外。时张在荆楚，公将往与相会，故云前后间。黄生曰：此诗在杜集，已为轻秀之作，较诸唐贤，犹见气骨。此章，上八句，下四句。

　　〔一〕《楚辞》：志浩荡而伤怀。又：与佳期兮夕张。

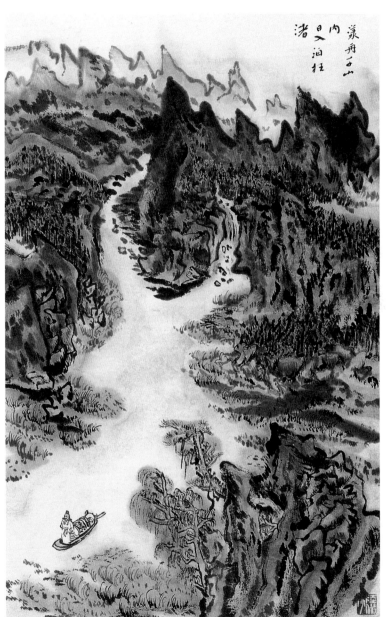

漾舟千山内
日又泊枉渚

古柏行

孔明庙前有老柏，柯如青铜根如石。
霜皮溜雨四十围，黛色参天二千尺。
云来气接巫峡长，月出寒通雪山白。
君臣已与时际会，树木犹为人爱惜。

　　首咏夔州柏，而以君臣际会结之。铜比干之青，石比根之坚。霜皮溜雨，色苍白而润泽也。四十围，二千尺，形容柏之高大也。气接巫峡，寒通雪山，正从高大处想见其耸峙阴森气象耳。君臣际会，即起下先主武侯。巫峡在东而近，雪山在西而远。

忆昨路绕锦亭东，先主武侯同閟宫。
崔嵬枝干郊原古，窈窕丹青户牖空。
落落盘踞虽得地，冥冥孤高多烈风。
扶持自是神明力，正直元因造化功。

　　此咏成都柏，而以神力化功结之。郊原古，有古致也。户牖空，虚无人也。此柏下虽得地，而上受风侵，至今长存无恙者，盖以神明呵护，为造化钟灵耳。

大厦如倾要梁栋，万牛回首丘山重。
不露文章世已惊，未辞剪伐谁能送。
苦心岂免容蝼蚁，香叶终经宿鸾凤。
志士幽人莫怨嗟，古来材大难为用。

　　此从咏柏寄慨，而以材大难用结之。济世大任，必须大材。间世大材，须是大用。能用则为宗臣名世，不用则为志士幽人，此末段托喻大意。大厦四句，伏下材大难用。容蝼蚁，伤其赤心已尽。宿鸾凤，喜其余芳可挹。赋中皆有比义。此章，三韵分三段，每段自为起结。

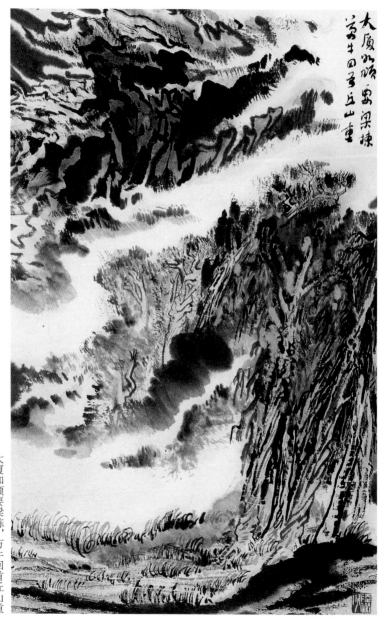

大厦如倾要梁栋，万牛回首丘山重

绝句漫兴九首其六

懒慢无堪不出村[一]**，呼儿日在掩柴门**[二]**。**
苍苔浊酒林中静[三]**，碧水春风野外昏**[四]**。**

　　此是酌酒留春，有物外逍遥之意。无堪，无可人意者。林中静，聊以自适。野外昏，听其自扰。

　　[一]嵇康《与山巨源绝交书》：懒与慢相成。庾信《代阎将军表》：臣实无堪。嵇康《与山巨源绝交书》：有不堪者七。
　　[二]《吴志》：吴王责孙𬘡曰："筑第南桥，不复朝见，此为自在，无所复畏。"
　　[三]谢朓诗：苍苔依砌上。
　　[四]梁房篆诗：前溪碧水流。《尔雅》：野外为林。

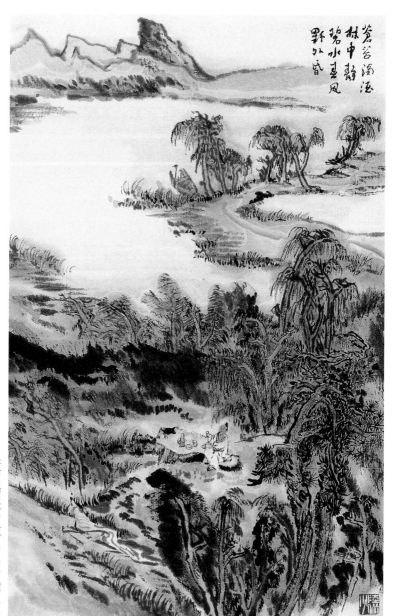

苍苔浊酒林中静
碧水春风
野外昏

苍苔浊酒林中静，
碧水春风野外昏

客　居

客居所居堂，前江后山根。下堑万寻岸，苍涛郁飞翻。葱青众木梢，邪竖杂石痕。子规昼夜啼，壮士敛精魂。峡开四千里，水合数百源。人虎相半居，相伤终两存。

此记客居情景。岸下翻涛，承前江。木梢、石痕，承后山。四句，江山近景。峡开千里、水合百源二句，江山远景。子规夜啼，已动归思，况人虎杂居，更难久处矣。

蜀麻久不来，吴盐拥荆门。西南失大将，商旅自星奔。今又降元戎，已闻动行轩。舟子候利涉，亦凭节制尊。

此记蜀中时事。大将，谓郭英乂。元戎，谓杜鸿渐。麻盐不通，商旅避兵也。节制可凭，望其平蜀也。

我在路中央，生理不得论。卧愁病脚废，徐步视小园。短畦带碧草，怅望思王孙。凤随其凰去，篱雀暮喧繁。览物想故国，十年别荒村。日暮归几翼，北林空自昏。

此感客居而思故乡。云安在荆蜀之间，故曰路中央。赵曰：见碧草则思王孙，见雀喧则思凤举，皆因小园感兴。短畦四句，从小园追想故国也。禄山陷京，屠戮宗室，故曰“怅望思王孙”。杨妃殁后，上皇亦亡，故曰“凤随其凰去”。下云“览物想故国”，伤乱后不能北归也。

安得覆八溟，为君洗乾坤。稷契易为力，犬戎何足吞。儒生老无成，臣子忧四藩。筐中有旧笔，情至时复援。

末叹时事而伤身老。言安得覆八溟之水，一洗乾坤污杂乎。朝廷苟用稷契，外寇何难扫除。今年老无成，而犹忧及边境，唯有赋诗寄慨而已。《杜臆》：公尝自比稷、契，此亦自负语。此章，八句两段，十二句两段。

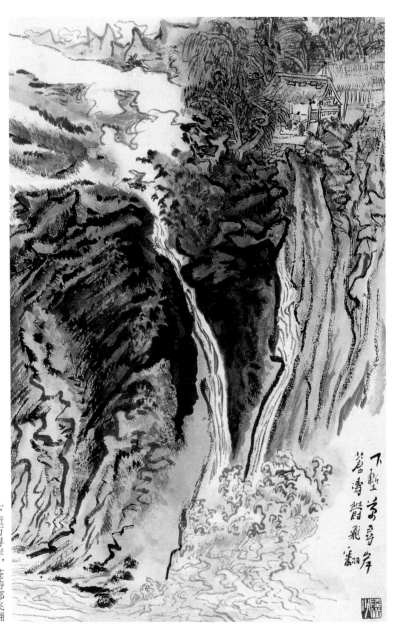

下堑万寻岸，苍涛郁飞翻

下斩堑万寻岸
苍涛郁飞翻

九日蓝田崔氏庄

老去悲秋强自宽〔一〕，**兴来今日尽君欢**〔二〕。
羞将短发还吹帽〔三〕，**笑倩傍人为正冠**〔四〕。
蓝水远从千涧落〔五〕，**玉山高并两峰寒**〔六〕。
明年此会知谁健〔七〕，**醉把茱萸仔细看**〔八〕。

　　上四九日饮庄，五六庄前之景，七八九日之感。赵大纲曰：羞将短发，未免老去伤情。笑倩傍人，仍见兴来雅致。二句分承，却取孟嘉事而翻用之。千涧汇流，两峰遥峙，此壮观之足以发兴者。但思山水无恙，而人事难知，故又细看茱萸，仍与老去悲秋相应。朱瀚曰：通篇不离悲秋叹老，尽欢至醉，特寄托耳。公曾授率府参军，用孟嘉事恰好。

　　〔一〕陆机诗：但恨老去年道。《楚辞·九辩》：悲哉秋之为气也。《列子》：孔子见荣启期鼓琴而歌，曰："善乎能自宽也。"
　　〔二〕《晋书》：王徽之夜雪访戴安道，曰："本乘兴而来。"又，徽之至吴中，径造竹下，留坐尽欢而去。《汉书》：李陵为苏武置酒设乐，武曰："请毕今日之欢。"
　　〔三〕陈后主诗：羞将别后面。汉乐府《长歌行》：发短耳何长。王隐《晋书》：孟嘉为桓温参军，九日游龙山，参僚毕集，时风至，吹嘉帽堕落，温命孙盛为文嘲之。
　　〔四〕《魏志》：曹植善属文，太祖尝视其文，谓曰："汝倩人耶？"古乐府：但恐傍人闻。《淮南子》：坐而正冠，起而更衣。
　　〔五〕《三秦记》：蓝田有水，方三十里，其水北流，出玉石，合溪谷之水，为蓝水。鲍照诗：千涧无别源。
　　〔六〕晏氏曰：武德三年，尝析蓝田置玉山县，贞观三年省。则玉山在蓝田也。《华山志》：岳东北有云台山，两峰峥嵘，四面悬绝，上冠景云，下通地脉。朱注：两峰，指云台山。旧云华山、秦山者，非。《汉书注》：并字作傍字解。
　　〔七〕《左传》：在此会也。
　　〔八〕《西京杂记》：汉武官人贾佩兰，九日佩茱萸，饮菊花酒，令人长寿。看茱萸，明是伤老。顾注谓手把茱萸、眼看山水，非是。《北史·源思礼传》：为政当举大纲，何必太仔细也？黄生曰：亦暗反九日事，皆善推新。

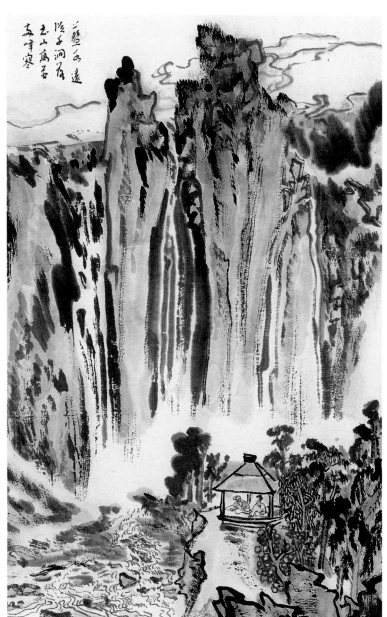

蓝水远从千涧落，玉山高并两峰寒

凭韦少府班觅松树子栽

落落出群非榉柳[一]，**青青不朽岂杨梅**[二]。
欲存老盖千年意[三]，**为觅霜根数寸栽**[四]。

不露一松字，却句句切松，较之他章，独有蕴藉。此截中四句。

〔一〕《天台赋》：荫落落之长松。
〔二〕何敬宗诗：青青陵上松。《子虚赋》：樗枣杨梅。张揖曰：杨梅，似榖子而有核，其味酢，出江南。今按：杨梅经冬不凋，故比青松之不朽。若作杨树、梅树，其叶先落，不可云青青矣。
〔三〕《酉阳杂俎》：松千岁方顶平偃盖。
〔四〕王僧达诗：孤蓬卷霜根。吴筠诗：松生数寸时，遂为草所没。未见笼云心，谁知负霜骨。

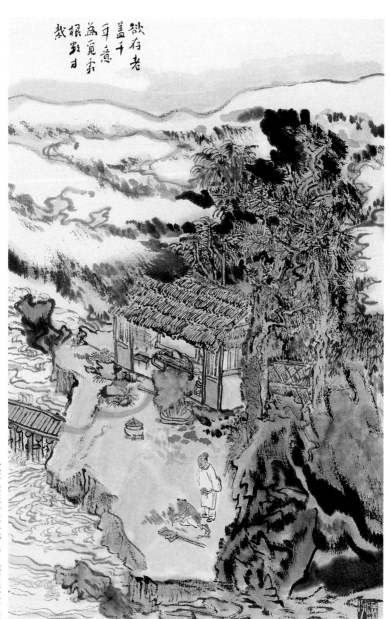

欲存老
盖千
年意
为觅霜
根数寸
栽

欲存老盖千年意，为觅霜根数寸栽

春日江村五首其三

种竹交加翠[一]，栽桃烂熳红。
经心石镜月[二]，到面雪山风。
赤管随王命[三]，银章付老翁[四]。
岂知牙齿落[五]，名玷荐贤中[六]。

　　三章，言荐授郎官之事。上四，承江天，写村前近远之景。下四，承发兴，叙老年锡命之缘。

　　[一]《高唐赋》：交加累积，重叠增益。刘孝绰诗：堂皇更隐映，松灌杂兼加。
　　[二]《世说》：为是尘务经心。
　　[三]《汉官仪》：尚书令仆丞郎，月给赤管大笔一双，椽题曰北宫著作。
　　[四]《汉·百官表》：凡吏秩比二千石以上，皆银印青绶。师氏曰：《汉旧仪》云：银印，背龟纽，其文曰章，刻曰某官之章。顾注：唐时无赐印者，公时已赐绯，因其有随身鱼袋而言耳。
　　[五]东方朔《答客难》：唇腐齿落，服膺而不释。
　　[六]《陈平传》：吾闻荐贤蒙上赏，非魏无知无以至此。甫本传：严武表为参谋，检较工部员外郎。

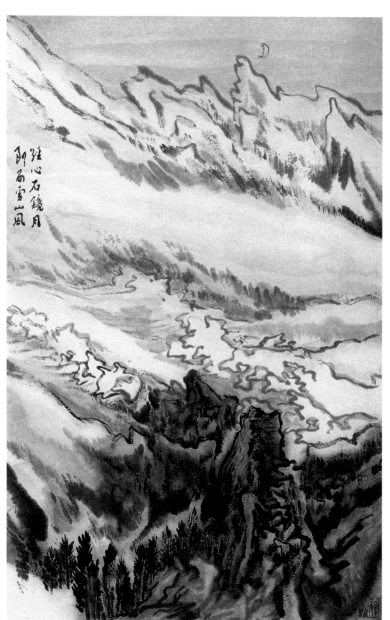

经心石镜月，
到面雪山风

早　起

春来常早起，幽事颇相关。
帖石防隤岸[一]，开林出远山[二]。
一丘藏曲折[三]，缓步有跻攀[四]。
童仆来城市，瓶中得酒还。

惟幽事关心，故春常早起。次联，幽事之在外者。三联，幽事之在内者。童仆携酒，可以遂此幽兴矣。吴论：江岸将隤，故帖石以防之。远山蒙翳，故薙林以出之。

〔一〕隤，下坠也。
〔二〕隋炀帝诗：云散远山空。
〔三〕一丘，指草堂。班固书：严子栖迟一丘之中，不易其乐。张缵启：至于一丘一壑，自谓出处无辨。王褒《四子讲德论》：曲折不失节。
〔四〕《战国策》：缓步以当车。

方虚谷曰：杜此等诗，乃晚唐之祖。千锻百炼，似此者极多。尾句别换意，亦晚唐所必然者。

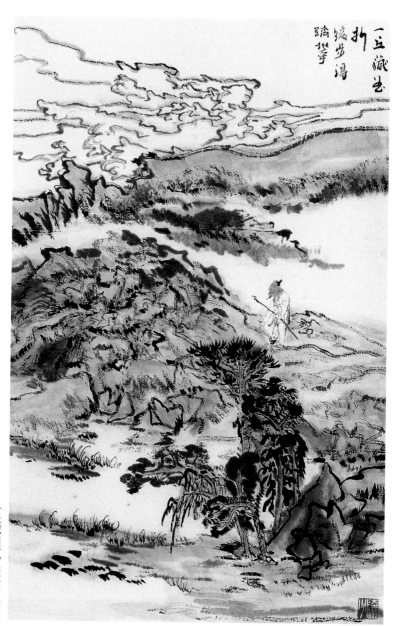

一丘藏曲折，缓步有跻攀

课小竖锄斫舍北果林枝蔓荒秽净讫移床
三首其一

病枕依茅栋，荒锄净果林。
背堂资僻远〔一〕，在野兴清深。
山雉防求敌〔二〕，江猿应独吟〔三〕。
泄云高不去〔四〕，隐几亦无心〔五〕。

　　首章，叙舍北果林之事，情与景会。黄生注：题虽长，只是锄荒移床二事。上四写题面，下四发题意。床向北，取其僻远。秽尽除，兴觉清深矣。看雉听猿，凭几对云，总见静寂幽闲之趣。雉性善斗，见求敌则防。猿本群啸，闻独吟则应。《杜臆》：泄云不去，此无心出岫者，公之隐几而视，亦同一无心也。

　　〔一〕《诗》：言树之背。注：背，北堂也。
　　〔二〕《射雉赋》：伊义鸟之应敌。徐爰注：雉见敌必战，不容他杂。
　　〔三〕独吟，指猿。张载《叙行赋》：听玄猿之夜吟。
　　〔四〕左思赋：穷岫泄云。
　　〔五〕《庄子》：东郭子綦隐几，嗒然似丧其耦。《归去来辞》：云无心以出岫。

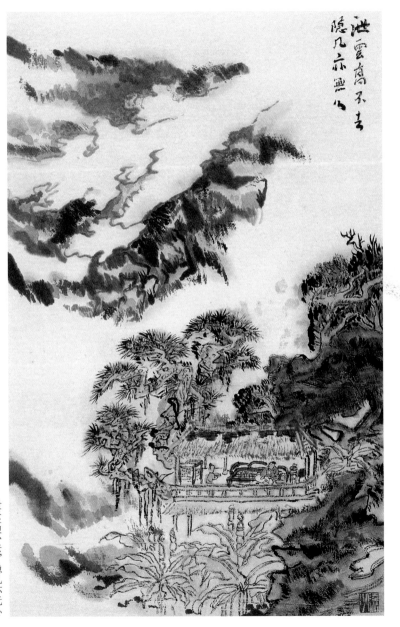

泄云高不去，隐几亦无心

雨　晴

天外秋云薄〔一〕，从西万里风。
今朝好晴景，久雨不妨农。
塞柳行疏翠，山梨结小红。
胡笳楼上发，一雁入高空〔二〕。

　　此喜边塞初晴也。上四雨后新晴，下四晴时景物。上是一气说，下是四散说。西风起，则秋气晴。不妨农，可收获也。柳疏梨结，深秋物候。或翠或红，雨后色新。末二，当分合看。笳遇晴而倍响，雁因晴而向空，此分说也。雁在塞外，习听胡笳，今忽闻笳发，而翔入空中，此合说也。

〔一〕晋鼓吹曲：流光溢天外。
〔二〕梁简文帝诗：一雁声嘶何处归。

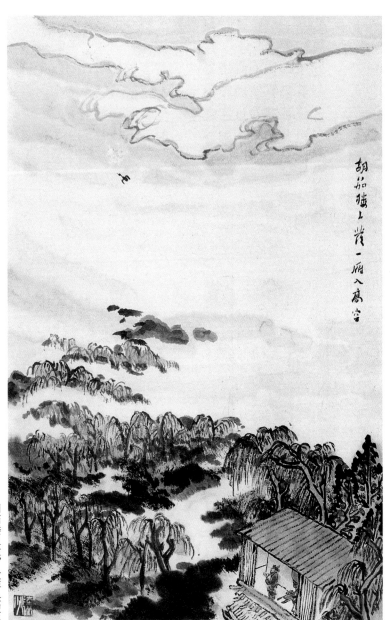

胡笳楼上发，一雁入高空

郑驸马宅宴洞中

主家阴洞细烟雾〔一〕，留客夏簟青琅玕〔二〕。
春酒杯浓琥珀薄〔三〕，冰浆碗碧玛瑙寒〔四〕。
误疑茅堂过江麓〔五〕，已入风磴霾云端〔六〕。
自是秦楼压郑谷〔七〕，时闻杂佩声珊珊〔八〕。

　　首句切洞，次句切宴，三四承留客，五六承阴洞，俱属夏时景事。
七八驸马公主并收。细烟雾，状洞口之幽阴。青琅玕，比竹簟之苍翠。
琥珀杯、玛瑙碗，言主家器物之瑰丽。若三字连用，易近于俗，将杯碗
倒拈在上，而以浓薄碧寒四字互映生姿，得化腐为新之法。江麓、云
端，其清凉迥出尘境，又见高楼下临郑谷，空中杂佩声闻，恍如置身仙
界矣。结语风韵嫣然。

　　〔一〕《汉书·东方朔传》：董偃出入主家。注：公主之家也。
《拾遗记》：洞穴阴源，下通地脉。陶开虞曰：主家阴洞四字，若今人
为之，近于谐谑矣。鲍照诗：重拾烟雾迹。
　　〔二〕戴暠诗：挥金留客坐。江淹《别赋》：夏簟清兮昼不暮。
《书》：厥贡惟球琳琅玕。《本草》苏业注：琅玕有五色，青者入药为
胜。《灵异兼图》载：琅玕青色，生海底，以网挂得之，初出水红色，
久而青黑，击之有金石之声，与珊瑚相类。赵曰：诗家多以琅玕比竹。
　　〔三〕朱瀚曰：李德林诗：壶盛仙客酒，瓶贮帝台浆。颔联本此。
《诗》：为此春酒。萧子范诗：握中清酒玛瑙钟，裾边杂佩琥珀红。陈
藏器《本草》：琥珀出罽宾国。陶隐居曰：松脂入地千年，化为琥珀。
　　〔四〕陆机乐府：渴饮坚冰浆。魏文帝《玛瑙赋序》曰：玛瑙，玉
属也，出自西域，文理交错，有似马脑，因以名之。杨衒之《洛阳伽蓝
记》：元琛酒器，有水晶钵、玛瑙琉璃碗、赤玉卮数十枚。
　　〔五〕谢庄诗：访德茅堂阴。服虔曰：麓，大林也。
　　〔六〕鲍照诗：既类风门磴，复象天井壁。风磴，登陟之路，凌风
而上也。陆机诗：飞升蹑云端。
　　〔七〕《列仙传》：秦穆公以女弄玉妻萧史，日于楼上吹箫作凤
鸣，凤止其屋，一旦夫妻皆随凤去。殷谋诗：秦楼出佳丽。扬子《法
言》：谷口郑子真，耕于岩石之下，名震京师。郑朴，字子真，汉成帝
时人。
　　〔八〕宋玉《神女赋》：动雾縠以徐步兮，拂墀声之珊珊。

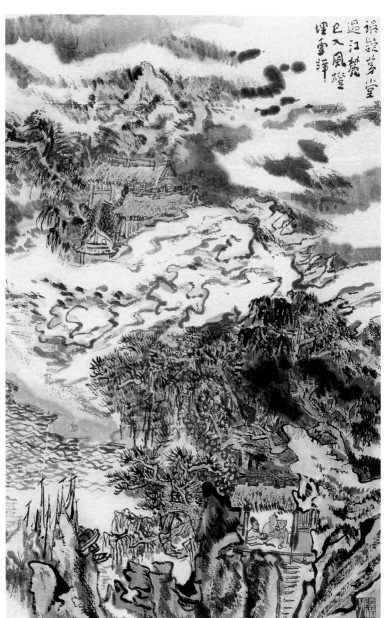

误疑茅堂过江麓，已入风磴霾云端

咏怀古迹五首其四

蜀主窥吴幸三峡，崩年亦在永安宫〔一〕。
翠华想象空山里〔二〕，玉殿虚无野寺中〔三〕。
古庙杉松巢水鹤〔四〕，岁时伏腊走村翁〔五〕。
武侯祠屋长邻近，一体君臣祭祀同〔六〕。

　　此怀先主庙也。上四，记永安遗迹。下四，叙庙中景事。幸峡崩年，溯庙祀之由。君臣同祭，见余泽未泯。卢注：曰幸、曰崩、曰翠华、曰玉殿，尊昭烈为正统，若《春秋》之笔。首称蜀主，因旧号耳。后篇又称汉祚，其帝蜀可见矣。

　　〔一〕钱笺：《水经注》：石门滩北岸有山，山上合下开，洞达东西，缘江步路所由。先主为陆逊所败，走径此门，追者甚急，乃烧铠断道。孙桓为逊前驱，斩士夔道，截其要径。先主逾山越险，仅乃得免，忿恚而叹曰："吾昔至京，桓尚小儿，而今迫孤乃至于此。"遂发愤而薨。《华阳国志》：先主战败，委舟舫，由步道还鱼复，改鱼复为永安。明年正月，召丞相亮于成都。四月，殂于永安宫。《寰宇记》：先主改鱼复为永安，仍于州之西七里别置永安宫。梁简文帝《蜀道篇》：建平督邮道，鱼复永安宫。
　　〔二〕《楚辞》：思故旧以想象兮。
　　〔三〕原注：殿今为卧龙寺，庙在宫东。谢庄《送神歌》：璇庭寂，玉殿虚。《上林赋》：乘虚无，与神俱。
　　〔四〕《西京杂记》：高松植巘。应场《灵河赋》：长杉峻桴。《抱朴子》：千岁之鹤，随时而鸣，能登于木，其未千岁者，终不能集于树上。《春秋繁露》：白鹤知夜半。注：鹤，水鸟也，夜半，水位感其生气，则益喜而鸣。
　　〔五〕杨恽《报孙会宗书》：田家作苦，岁时伏腊，烹羊炮羔，斗酒自劳。
　　〔六〕内宫外殿，君庙臣祠，有次第。王褒《四子讲德论》：君为元首，臣为股肱，明其一体，相待而成。

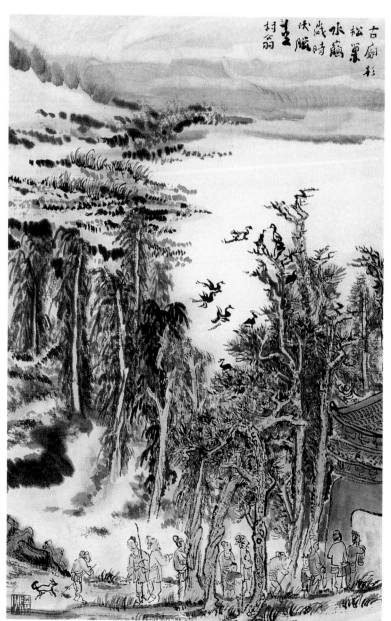

古庙杉松巢水鹤，岁时伏腊走村翁

曲江对雨

城上春云覆苑墙〔一〕，江亭晚色静年芳〔二〕。
林花着雨燕支湿〔三〕，水荇牵风翠带长〔四〕。
龙武新军深驻辇〔五〕，芙蓉别殿漫焚香〔六〕。
何时诏此金钱会〔七〕，暂醉佳人锦瑟傍〔八〕。

上四曲江雨景，下四对雨兴感。年芳晚静，雨际寂寥也。林花、水荇，乃雨中所见者。驻辇、焚香，乃雨中所思者。末二因游幸难逢，而叹金钱胜会亦不可复见矣。

〔一〕魏文忠诗：别殿春云上。

〔二〕江亭，曲江之亭。谢朓诗：瑶池暖晚色。年有四时，以春为芳。沈约诗：丽日属上巳，年芳俱在斯。

〔三〕吴均诗：林花合复分。《古今注》：燕支，叶似蓟，花似蒲公，出西方，土人以染，名燕支。中国谓之红蓝，以染粉，为面色。梁简文帝诗：胭脂逐脸生。

〔四〕《诗注》：荇，接余也。根生水底，茎如钗股，上青下白，叶紫赤，圆径寸余，浮在水面。公祖审言诗：绾雾青条弱，牵风紫蔓长。梁简文帝诗：翠带留余结。王洙曰：荇，水草，相连生，故如翠带。

〔五〕《新唐书》：龙武军，皆用功臣子弟，制若宿卫兵，《雍录》：左右龙虎军，即太宗时飞骑，衣五色袍，乘六闲驳马，虎皮鞯。唐讳虎，故曰龙武，言其才质服饰有似龙虎也。《唐书·兵志》：高宗龙朔二年，置左右羽林军，玄宗改为左右龙武军。肃宗至德二载，置左右神武军，赐名天骑。此即新军也。《汉书注》：驾人以行曰辇。

〔六〕《唐书·地理志》：兴庆宫，在皇城东南，谓之南内，筑夹城入芙蓉园。按，芙蓉园与曲江相接，驾常游幸其中。芙蓉、曲江各有殿，故曰别殿。顾注：漫焚香，谓空焚香以待。

〔七〕《汉纪注》：诸赐黄金者皆与之金，不言黄者，一金与万钱。顾注：《旧唐书》：开元元年九月，宴王公百寮于承天门，令左右于楼下撒金钱，许中书以上五品官及诸司三品以上官争拾之。

〔八〕旧注：曲江赐宴时，赐太常教坊乐，故有佳人。《周礼乐器图》：雅瑟二十三弦，颂瑟二十五弦。饰以宝玉者曰宝瑟，绘文如锦曰锦瑟。

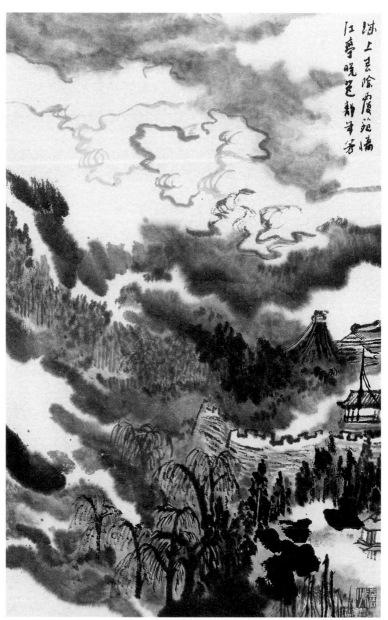

城上春云覆苑墙，江亭晚色静年芳

绝句漫兴九首其五

肠断江春欲尽头〔一〕，**杜藜徐步立芳洲**〔二〕。
颠狂柳絮随风舞〔三〕，**轻薄桃花逐水流**〔四〕。

此见春光欲尽，有傲睨万物之意。颠狂轻薄，是借人比物，亦是托物讽人，盖年老兴阑，不耐春事也。此并下二章，声调俱谐，不用拗体。

〔一〕鲍照诗：行子心肠断。陈后主诗：春江时一望。
〔二〕《庄子》：原宪杖藜而应门。昙瑗诗：徐步寡逢迎。《楚辞》：搴芳洲之杜若。
〔三〕《世说》：谢道韫《咏雪》诗：不如柳絮因风起。
〔四〕《西京杂记》：茂陵轻薄者化之。

许彦周曰：世间花卉，无逾莲花者，盖诸花皆借暄风暖日，独莲花得意于水月，其香清凉，虽荷叶无花，亦自香也。梁江从简为《采荷调》云：“欲持荷作柱，荷弱不胜梁。欲持荷作镜，荷暗本无光。”此语嘲何敬从，而波及莲荷矣。春时浓丽，无过桃柳。桃之夭夭，杨柳依依，诗人言之矣。老杜云：“颠狂柳絮随风舞，轻薄桃花逐水流。”不知缘谁而波及桃花与杨柳矣。

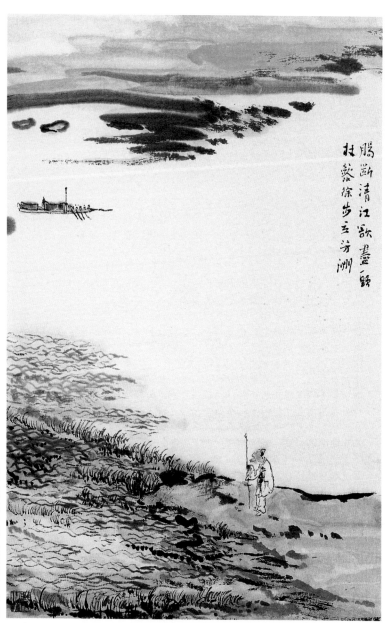

肠断清江欲尽头
杖藜徐步立芳洲

肠断江春欲尽头，
杖藜徐步立芳洲

十二月一日三首其二

寒轻市上山烟碧[一]，日满楼前江雾黄[二]。
负盐出井此溪女[三]，打鼓发船何郡郎[四]。
新亭举目风景切[五]，茂陵著书消渴长[六]。
春花不愁不烂熳，楚客惟听棹相将[七]。

　　次章，承云安。上四云安景事，下四云安情绪。烟碧、雾黄，冬暖之色。此溪女，嫌其俗陋。何郡郎，怪其冒险。中原未平，故有新亭风景之伤。肺病留蜀，故有茂陵消渴之慨。春花，应春动。听棹，思出峡也。

　　〔一〕何逊诗：山烟涵树色。
　　〔二〕鲍照诗：蒙昧江上雾。
　　〔三〕《马岭谣》：三牛对马岭，不出贵人出盐井。远注：云安人家有盐井，其俗以女当门户，皆贩盐自给。《唐书》：夔州奉节县，有永安井盐官，又，云安、大昌皆有盐官。
　　〔四〕又云：峡中多曲，江有峭石，两舟相触，急不及避，故发船多打鼓，听前船鼓声既远，后船方发，恐相值触损也。《何氏语林》：王敦尝坐武昌钓台，闻行船打鼓，嗟称其能。
　　〔五〕《王导传》：中州士人避乱江左，每至暇日，邀饮新亭，周𫖮中坐，叹曰："风景不殊，举目有江山之异。"《通鉴注》：新亭去江宁县十里，近临江渚。切，乃凄切之切。
　　〔六〕茂陵著书，用司马相如事。顾注：夔为南楚，故自称楚客。鲍照诗：楚客心悠哉。
　　〔七〕《仪礼注》：相将，彼此相扶助。陶潜诗：相将还旧居。《杜臆》：发必同行。故曰相将，犹俗云船帮。

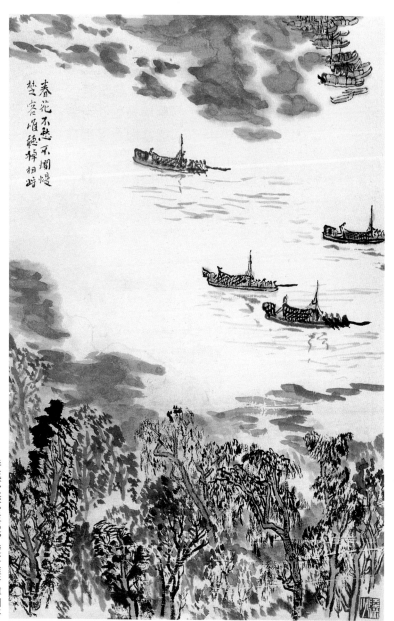

春花不愁不爛熳
楚客唯聽棹相將

春花不愁不烂熳，楚客惟听棹相将

光禄坂行

山行落日下绝壁〔一〕，南望千山万山赤。
树枝有鸟乱鸣时，瞑色无人独归客。
马惊不忧深谷坠〔二〕，草动只怕长弓射〔三〕。
安得更似开元中〔四〕，道路即今多拥隔。

光禄坂，伤乱离奔走也。前四，坂上暮景。后四，度坂情事。马惊草动，中途恐惧之状。因拥隔而念开元，乃伤今思昔也。《杜臆》：五六，忧盗而不忧坠马，可谓巧于形容，是真情实景。

〔一〕谢灵运诗：晨策寻绝壁。
〔二〕马惊，见《国策》。
〔三〕《南史》：宋明帝以王景文外戚贵盛，张永屡经军旅，疑其将来难信，乃自为谣言曰："一士不可亲，弓长射杀人。"
〔四〕《玄宗本纪》：开元间，海内富安，行者虽万里，不持寸刃。

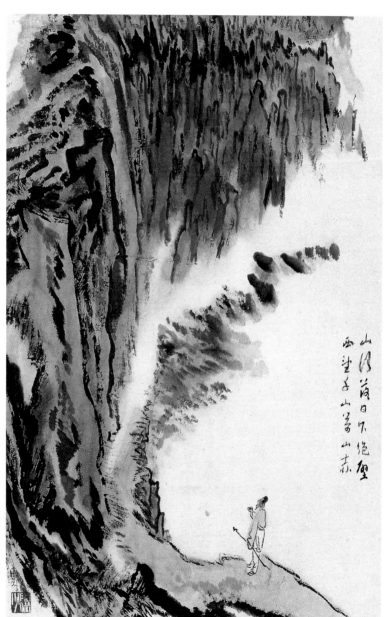

山行落日下绝壁，南望千山万山赤

玉台观二首其一

中天积翠玉台遥[一]，上帝高居绛节朝[二]。
遂有冯夷来击鼓[三]，始知嬴女善吹箫[四]。
江光隐见鼋鼍窟[五]，石势参差乌鹊桥[六]。
更肯红颜生羽翼[七]，便应黄发老渔樵[八]。

　　此章咏台观，见其为仙灵异境。首状台之迥，次记观中神。三四承绛节朝，乃观中之景。五六承玉台遥，乃观外之景。末二言情，欲升仙而恐未得也。因观有帝像，故想出绛节来朝。因仙官朝帝，并想出冯夷、嬴女。卢注以箫鼓为亭帝音乐，冯夷、嬴女作借形之词，另是一解。黄生注：五六言外景，而以鼍窟贴冯夷，鹊桥贴嬴女，却是暗承。曰遂有，曰始知，曰隐见，曰参差，曰更肯，曰便应，语意圆活，多在空际形容。《杜臆》：末谓若生羽翼，便老渔樵，知公未肯忘世也。

　　〔一〕《列子》：西极化人见周穆王为改筑宫室，其高千仞，临终南之上，名曰中天之台。《天台赋》：琼台中天而悬居。《汉郊祀歌》：游阊阖，观玉台。应劭曰：玉台，上帝之所居。颜延之诗：积翠亦葱芊。注：松柏重布曰积翠。
　　〔二〕《诗》：荡荡上帝。《七启》：眇天际而高居。梁邵陵王《祀鲁山神文》：绛节陈竽，满堂繁会。
　　〔三〕《抱朴子·释鬼篇》：冯夷，华阴人，以八月上庚日渡河溺水死，天帝署为河伯。《洛神赋》：冯夷击鼓，女娲清歌。
　　〔四〕嬴女吹箫，用秦穆公女弄玉事。范云《游仙》诗：命驾瑶池隈，过息嬴女台。
　　〔五〕梁简文帝诗：日光斜隐见。《海赋》：或屑没于鼋鼍之穴。
　　〔六〕《高唐赋》：岩岖参差。谢灵运《撰征赋》：石参差，山盘曲。《淮南子》：乌鹊填河成桥而渡织女。
　　〔七〕颜之推诗：红颜恃容色，青春矜盛年。徐淑诗：恨无兮羽翼。红颜，童颜也。羽翼，冲举也。
　　〔八〕《书》：询兹黄发。何逊诗：余念返渔樵。

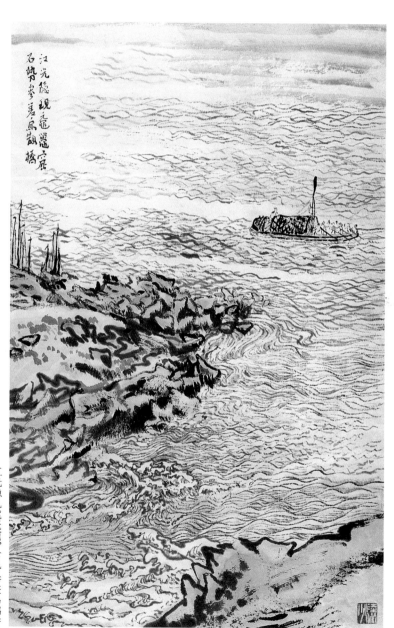

江光隐现鼋鼍窟
石势参差乌鹊桥

江光隐见鼋鼍窟，石势参差乌鹊桥

赤谷西崦人家

跻险不自安〔一〕，出郊已清目。
溪回日气暖，径转山田熟〔二〕。
鸟雀依茅茨〔三〕，藩篱带松菊〔四〕。
如行武陵暮，欲问桃源宿。

　　此宿赤谷山家，而题诗以志其胜也。通首写远近幽景，如一幅
《桃花源记》。绠注：三四说西崦，五六说人家。武陵暮，说西崦。
桃源宿，说人家。

　　〔一〕谢灵运诗：跻险筑幽居。
　　〔二〕江淹诗：还望岨山田。
　　〔三〕谢灵运诗：空庭来鸟雀。《墨子》：茅茨不剪。
　　〔四〕《归去来辞》：松菊犹存。

　　张綖曰：公弃官之秦州，留宿赤谷西崦人家，而有此作。又公诗
云"晨发赤谷亭，险艰方自兹。深山苦多风，落日童稚饥。悄然村墟
迥，烟火何由追"，亦言其地僻而人稀耳。当斯境也，忽得茅茨松菊
人家一宿，岂不犹武陵之桃源耶？"鸟雀依茅茨，藩篱带松菊"，说
山家景物甚幽。"贫知静者性，白益毛发古"，说隐居品格特高。

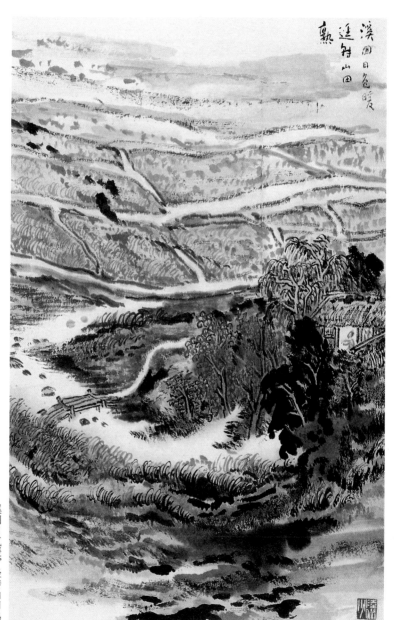

溪回日气暖，径转山田熟

徐　步

整履步青芜[一]，**荒庭日欲晡**[二]。
芹泥随燕觜，蕊粉上蜂须[三]。
把酒从衣湿，吟诗信杖扶。
敢论才见忌，实有醉如愚[四]。

　　上四徐步景物，下四徐步情事。此庭内徐步也。燕衔泥而至，蜂采蕊而回，皆在日晡以后。步而把酒，故至倾衣。步而吟诗，故犹携杖。才见忌，承诗。醉如愚，承酒。曰从、曰信，犹云凭他、任他。

　　[一]《杜臆》：公闲暇疏懒，卧时多而行时少，故须整履而起。
　　[二]张协诗：荒庭寂以闲。《列子》：日至于悲谷，是谓晡时。
　　[三]《埤雅》云：蜂蝶丑，皆以须嗅。须，盖其鼻也，故杜诗云："花蕊上蜂须。"
　　[四]《论语》：不违如愚。

　　懒真子曰：古人吟诗，绝不草草，至于命题，各有深意。老杜《独酌》诗云："步屧深林晚，开樽独酌迟。仰蜂粘落絮，行蚁上枯梨。"《徐步》诗云："整履步青芜，荒庭日欲晡。芹泥随燕觜，花蕊上蜂须。"且独酌，则无献酬也。徐步，则非奔走也。以故蜂蚁之类，细微之物，皆能见之。若与客对谈，或急趋而过，则何暇致详至是。尝以此问诸舅氏，舅氏曰：《东山》之诗，盖尝言之："伊威在室，蟏蛸在户。町畽鹿场，熠耀宵行。"此物寻常亦有之，但人独居闲处时，乃见得亲切耳。杜诗之原出于此。

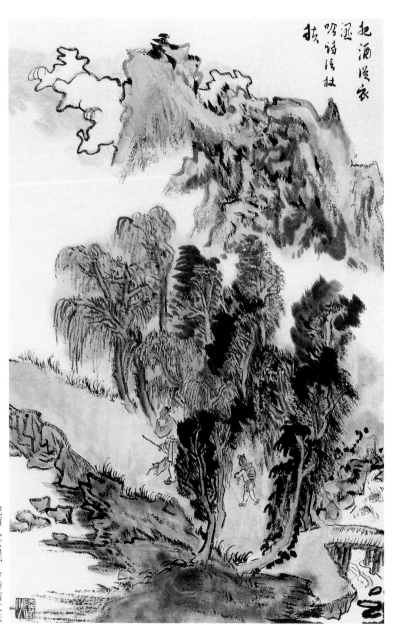

把酒从衣湿，吟诗信杖扶

自阆州领妻子却赴蜀山行三首其二

长林偃风色〔一〕，回复意犹迷〔二〕。
衫裹翠微润〔三〕，马衔青草嘶〔四〕。
栈悬斜避石〔五〕，桥断却寻溪。
何日干戈尽，飘飘愧老妻。

　　次章领妻。上六山行之景，末二伤乱之怀，着眼在一愧字。疾风偃林，行人怯阻，故将回而意犹迷。山气湿衣，晓行也。马饥衔草，日晡矣。斜行避石，登陟崎岖，却步寻溪，水边曲折。干戈未尽，应前群盗。

　　〔一〕江逌诗：长林悲素秋。何逊诗：风色极天净。
　　〔二〕汉《天马歌》：回复此都。
　　〔三〕《蜀都赋》："郁葐蒀而翠微。"言山色之轻缥。
　　〔四〕张正见诗：马倦时衔草，人疲屡看城。
　　〔五〕《说文》：栈，棚也。又阁也。阆至成都无栈道，只言架木为路耳。

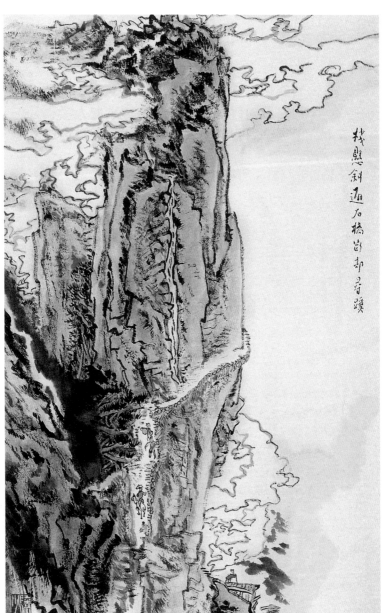

栈悬斜避石
桥断却寻溪

野　望

金华山北涪水西^{〔一〕}，仲冬风日始凄凄。
山连越嶲蟠三蜀^{〔二〕}，水散巴渝下五溪^{〔三〕}。
独鹤不知何事舞^{〔四〕}，饥乌似欲向人啼^{〔五〕}。
射洪春酒寒仍绿^{〔六〕}，极目伤神谁为携^{〔七〕}？

　　此在射洪而野望也。山北水西，野望之地。仲冬风日，野望之时。次联远望，承上山水。三联近望，起下伤神。仍在上下四句分截。山发南荒，水通楚界，数千里脉络，包在二句。曰连、曰蟠，山形长而曲也。曰散、曰下，水势分而合也。独鹤有似羁栖，故见舞而讶。饥乌有感旅食，故闻啼而怜。触目伤情，因思携酒销愁耳。顾注：酒暖则绿，射洪寒轻，故冬酒仍绿，应上始凄凄。极目二字，明点望字。

　　〔一〕金华山，在射洪县北，县又在涪水之西。《方舆胜览》：金华山，在梓州射洪县。
　　〔二〕《汉书》：越嶲郡，本益州西南外夷，武帝初开置。《唐书》：嶲州越嶲郡，属剑南道。常璩《蜀志》：秦置蜀郡，汉高祖置广汉郡，武帝又分置犍为郡，后人谓之三蜀。三蜀：蜀郡、汉郡、犍为郡也。
　　〔三〕《寰宇记》：巴州北水，一名巴岭水，一名渝州水，一名宕渠水。渝州，今隶巴县。《三巴记》云：阆白二水，东南流，曲折三回如巴字，故称三巴。《水经注》：武陵有五溪，谓雄溪、樠溪、力溪、㳂溪、酉溪也。涪水至渝州，与岷江合，至忠涪以下，五溪水来入焉。此云下五溪，盖约略大势言之。
　　〔四〕谢朓诗：独鹤方朝唳，饥鼯此夜啼。
　　〔五〕张正见诗：饥乌落箭锋。
　　〔六〕《元和郡县志》：潼水与涪江合，流急如箭，奔射涪江口，蜀人谓水口为洪，因名射洪。《豳风》"十月获稻"，而云"为此春酒"，盖冬酿而春成也。此诗"春酒寒仍绿"，亦言冬酒。
　　〔七〕极目、伤神，四字对举，据成都《野望》诗，用出郊极目。

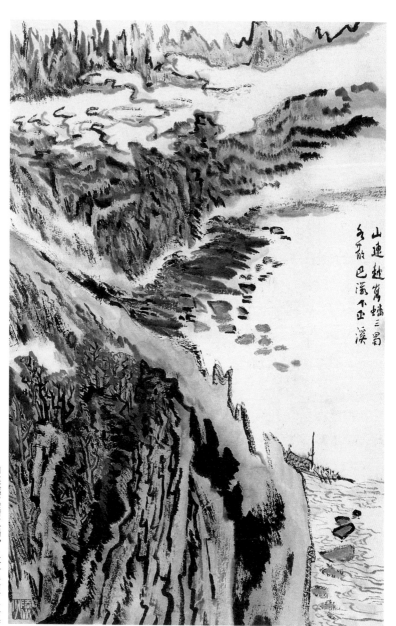

山连越嶲蟠三蜀，水散巴渝下五溪

出版后记

　　杜诗和国画均是中国优秀传统文化的瑰宝，将二者有机结合起来，做一本可读可赏的读物，这是我们一直以来的心愿。这本小书就是这一尝试的结果。本书主体部分为陆俨少所绘《杜甫诗意画册》一百幅，每开高 43.5 厘米、宽 27.5 厘米。陆俨少（1909—1993），小名骥，又名砥，字俨少，后以字行，改字宛若。上海嘉定人。少年时经王栩缘先生介绍入冯超然门下习画，其于国画孜孜以求，终成承前启后的巨匠。在陆俨少成就卓著的艺术实践中，《杜甫诗意画册》举足轻重，甚至可以说在画史上树立了一个前无古人、后无来者的典范。

　　陆俨少于诗好杜，初学诗即以杜诗为楷式，并通读杜甫全集，而抗战期间，国破家亡、流寓西南的经历更是加深了他对杜甫的一往情深："入蜀前行李中只带一本《钱注杜诗》，闲时吟咏，眺望巴山蜀水，眼前景物，一经杜公点出，更觉亲切。城春国破，避地怀乡，剑外之好音不至，而东归无日，心抱烦忧，和当年杜公旅蜀情怀无二，因之对于杜诗，耽习尤至。入蜀以后，独吟无侣，每有所作，亦与杜诗为近。"这一情怀直接催生了一系列杜甫诗意图，其艺术风格如海上书画名家吴湖帆所说："因为册页必须幅幅变异，笔墨章法风格设色应不一样，才不致令览者意倦，而有逐幅新鲜引人入胜之妙。一部册页完全是山水，作者必须掌握多种笔墨，具备各种技法，展示面目，层出不穷，而后可以胜任，这是不容易的。"因此可以说，通过《杜甫诗

意画册》读者可以窥见陆俨少的艺术堂奥。

老杜诗歌本沉郁顿挫，"尽得古今之体势"，其形之于画为一难；古来以杜诗入画者不知凡几，前人如傅山、石涛、王时敏等专美于前，后来者自出机杼又是一难。陆氏于是册则举重若轻，尽得少陵诗意三昧，前后期画风之缜密娟秀与浑厚老辣并见，灵气外露与沉着痛快同出，艺术特点表现得淋漓尽致。

此次我们以陆俨少杜甫诗意画为中心，将册页所涉杜诗及清人仇兆鳌《杜诗详注》中一些注文一并附上，希望能够为读者了解杜诗、了解陆俨少、了解诗意画这一中国画的特殊样式提供一些帮助。

图书在版编目（CIP）数据

杜诗画意 / (唐) 杜甫著；陆俨少绘；(清) 仇兆鳌注.
-- 杭州：浙江人民美术出版社, 2019.7（2021.11重印）
ISBN 978-7-5340-7413-4

Ⅰ.①杜… Ⅱ.①杜… 陆… ③仇… Ⅲ.①杜诗—
诗集②杜诗—注释③中国画—作品集—中国—现代 Ⅳ.
①I222.742.3②J222.7

中国版本图书馆CIP数据核字(2019)第114359号

杜诗画意

（唐）杜　甫 著　陆俨少 绘
（清）仇兆鳌 注

策划编辑	屈笃仕
责任编辑	王雄伟
美术编辑	傅笛扬
文字编辑	左　琦
责任校对	余雅汝
责任印制	陈柏荣

出版发行	浙江人民美术出版社
	（杭州市体育场路347号）
经　销	全国各地新华书店
制　版	浙江新华图文制作有限公司
印　刷	浙江海虹彩色印务有限公司
版　次	2019年7月第1版
印　次	2021年11月第3次印刷
开　本	889mm×1194mm　1/32
印　张	7.375
字　数	100千字
书　号	ISBN 978-7-5340-7413-4
定　价	58.00元

如发现印刷装订质量问题，影响阅读，
请与出版社营销部（0571-85174821）联系调换。